美好生活提案

U0044077

手工藝 與 日本民藝

暮らし図鑑 民藝と手仕事

前言

各式各樣的事與物，構成了我們的生活。自己親手選擇的物件，讓我們的日常生活更加多彩多姿。

「美好生活提案」為了想要入手美好物件，並生活得更符合自我風格的讀者量身打造。以圖像化的方式彙集了使用上的巧思，及了解後能更享受選物樂趣的基礎知識。

跳脫制式化的教條，若想培養自己對事物的鑑賞眼光，滿滿重點都凝縮在這一本中。

本書的主題是「民藝與手工藝」。除了介紹以民藝精神創作的生活用品、各地代代相傳的鄉土玩具及其背景之外，也請教了串聯起民藝精神的專業人士，請他們解說享受民藝的方式和思考方法、最低程度必備的民藝基礎知識等。並且附上了旅行專欄，可以更了解製作者和產地。

希望這本書能夠成為你創造自我風格的選物指南。

目錄

前言　　　　　　　3

1 想要長久使用的生活道具及鄉土玩具61

EAT

WEAR

COOKING

CLEAN UP

DECORATIONS

2
必備基礎知識

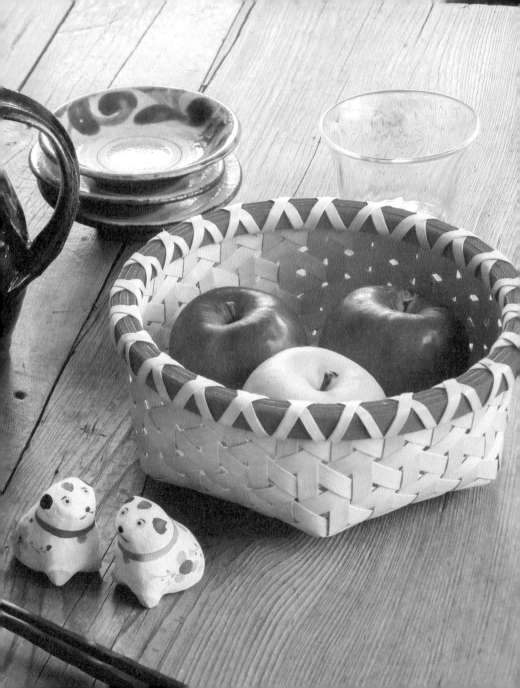

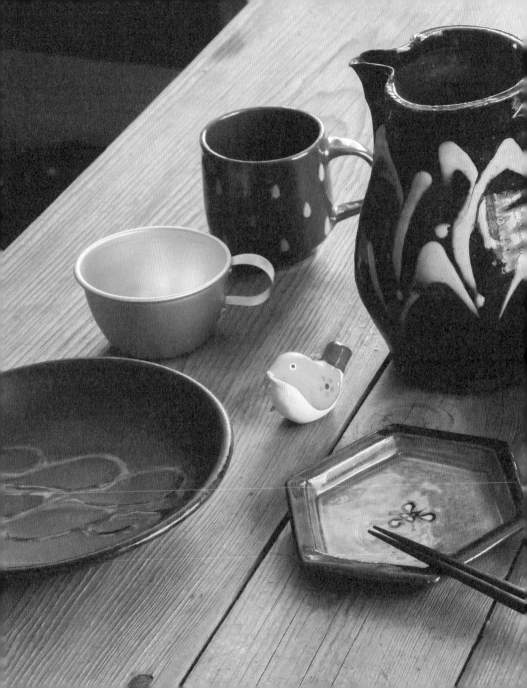

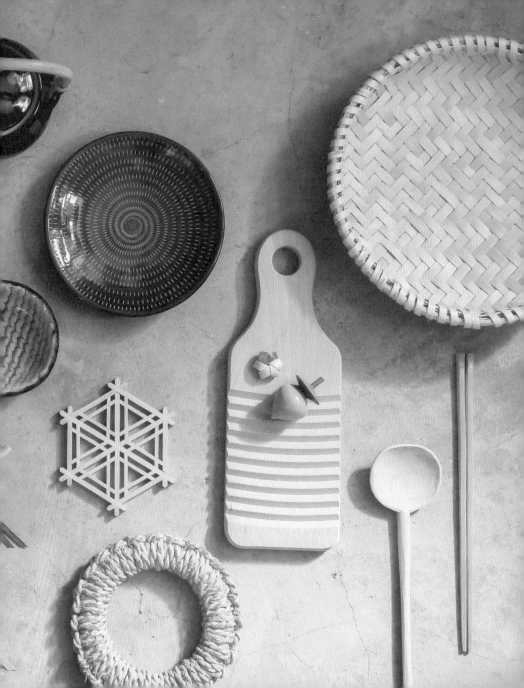

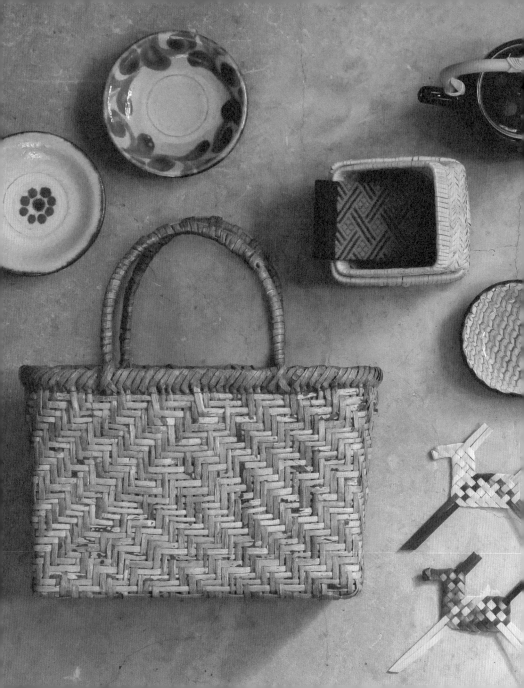

想要長久使用的
生活道具
及鄉土玩具 61

由各方民藝串聯者推薦，接下來也
想長久交陪使用的 61 件「生活道具」
和「鄉土玩具」。以民藝品為主，基
於民藝精神創作的物品、在現代生活
中能感受到「用之美」的品項、加上
自古以來陪伴人們的鄉土玩具，在此
以圖鑑方式介紹給讀者。

這件物品有什麼樣的歷史？是怎
麼製造的？如果能先知道這些故事，
在選物過程中一定更充滿樂趣。

請務必讓本書在你打造自我風格
生活時，幫上一點忙。

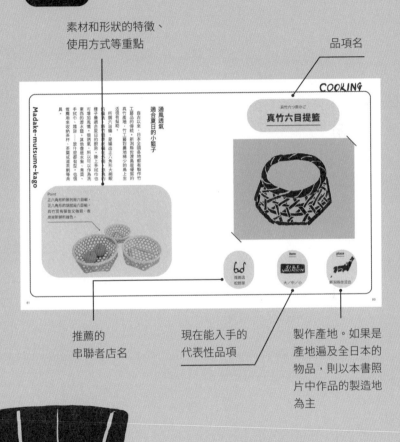

本書構成

素材和形狀的特徵、
使用方式等重點

品項名

推薦的
串聯者店名

現在能入手的
代表性品項

製作產地。如果是
產地遍及全日本的
物品，則以本書照
片中作品的製造地
為主

COOKING

真竹六つ目かご
真竹六目提籃

Madake-mutsume-kago

通風透氣
適合夏日的小藍子

　自古以來，日本全國各地都有製作竹工藝品的傳統，新潟縣佐渡島等優質的真竹產地，竹工藝的產量較少的主流造型有幾種。

　所謂六目編，是編織出正六角形大網眼的種子六角形的做到的網眼，再加上木也可以增加尾情，像透氣、散透氣。所以以外外為。或型的源材數，其他像是水桶、青菜、手巾、籃子，從竹用品收納之類的，也很常使用來收納茶杯、茶罐或這茶類等茶具。

Point
正六角形的旁邊是六目編，
正三角形的旁邊是八目編，
真竹宮有豐富又物明、表
度或新鮮的綠色。

61
60

60

やちむん

沖繩陶

item

place

推薦店
釉遊人

盤　　杯子　　鉢碗

★

沖繩縣

植根於沖繩悠閒風土的溫暖陶器

沖繩陶在近年極受歡迎。やちむん（yachimun）是沖繩方言，意思是陶器。

讓人感受到土的溫暖觸感和強而有力的率性上色，是其魅力所在。分成在沖繩紅土上薄薄覆蓋白色化粧土的「上燒」，以及不上釉只素燒的「荒燒」兩種。

濱田庄司（參考 P134 頁）拜訪了沖繩的壺屋燒，被此處樸素而大而化之的製作風景所感動。後來，壺屋出現了人間國寶金城次郎。現在以讀谷村為中心，聚集了不少創作者，也能看到共同使用的登窯。從唐草文樣、線繪的魚紋等傳統圖案可以感受到琉球文化。

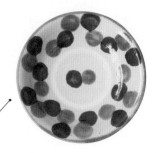

Point
やちむんと那城的與那城徹製作的器皿，「點打」是傳統式圓點繪圖法。

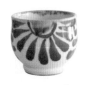

Point
常秀工房的島袋常秀製作的水杯，扎實的厚度是其特色。

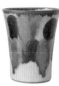
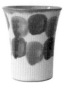

Point
使用了一般稱為「鈷」和「茶」的沖繩傳統色，是綠釉和茶色的飴釉。

琉球ガラス

琉球玻璃

推薦店
釉遊人

玻璃杯　水壺　盤

place

★ 沖繩縣

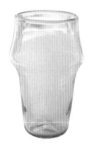
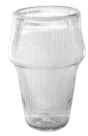

以回收有色玻璃瓶
創造出溫暖觸感

　　琉球玻璃又稱為沖繩玻璃。厚實的吹玻璃，是沖繩的代表性工藝之一。二次世界大戰之後，將駐日美軍使用過的有色可樂和啤酒玻璃瓶熔掉製成的再生玻璃，就是現在琉球玻璃的原型。熔化時玻璃裡的不純物質變成氣泡，連氣泡也可以活用，創造出新穎獨創的表現。現在有很多創作者，創作出各式各樣的琉球玻璃。跟著稻嶺盛吉大師學習的小野田郁子，不是用上色，而是善用泡盛瓶等原料的色彩風味，溫柔的作風是她作品的魅力。

Point
小野田郁子的玻璃
滿溢著再生玻璃的
厚實和柔軟。

17

EAT

小代焼 ふもと窯

小代燒 麓窯

推薦店
釉遊人

item

盤　馬克杯　缽碗

place

熊本縣荒尾市

18

樸素而強力的作風
泥釉陶也是人氣商品

小代燒位於熊本縣北部，從400年前開始製陶。使用富含鐵的優質黏土，樸素又強而有力是其魅力所在。麓窯是現在還留存的小代燒窯場之一，現任窯主為井上泰秋，他也兼任熊本國際民藝館館長。其子井上尚之，擅長多種技法，其中尤以泥釉陶（slipware）最為拿手，廣受歡迎。泥釉陶是歐洲開發的裝飾技法，在器物的表面裝飾泥狀的化粧土。井上的器物開朗自在，讓現代餐桌更添溫暖。

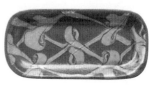

Point
緞帶和波浪狀的圖樣，既傳統又摩登。

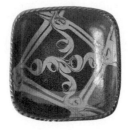

Point
井上尚之強而有力的泥釉陶。

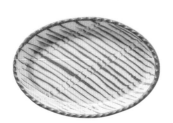

19

布志名燒 湯町窯

item

盤　馬克杯　鉢碗

place

島根縣松江市玉湯町

推薦店
釉遊人

融入日常生活
有味道的黃鉛釉

湯町窯窯場，繼承了原本以茶器產地聞名的布志名燒。大正11（1922）年在湯泉街的玉湯町開窯，河井寬次郎、濱田庄司、伯納德・李奇（Bernard Leach）等人，帶來了泥釉陶的手法和一種新的「製物」態度。

柳宗悅曾在著作中寫到：「說到出雲的物產，非得記上一筆的就是所謂『黃釉』陶器」，而湯町窯的代表就是黃鉛釉。尤其有名的是接受了李奇建議所製造的蛋杯（egg baker），可以直火加熱煎蛋。另外，散發沉著風味的海鼠釉，也閃耀著手工藝的美感。

Fujina-yaki-yumachi-gama

Point
美好的蜜色黃鉛釉。

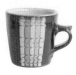

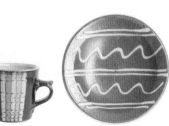

Point
可以用直火或烤箱加熱
做出荷包蛋的蛋杯。

Point
散發藍白色之
美的海鼠釉。

星耕硝子

星耕玻璃

推薦店
Nowvillage

item

玻璃杯　水壺　附蓋容器

place

秋田縣大仙市

秋田縣生出的
溫暖流線紋玻璃杯

在秋田縣大仙市開工房的伊藤嘉輝，和妻子亞紀一起經營星耕玻璃。帶有搖曳感的口吹玻璃，雖然承襲了倉敷玻璃製作者小谷真三一的流派，也被評價為極富原創的存在感。

將窯場中像溶化水糖般的玻璃，以所謂宙吹的技法，賦予有機的形體。流線紋（凹凸紋狀）的美麗玻璃杯，給了餐桌溫暖的味道。藍色和綠色、加上紫色，能享受有深度的色玻璃，也是其魅力。

Point
紅酒杯圓圓的珠狀
杯腳很可愛。

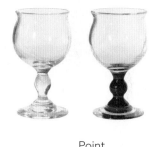

Point
沉穩的美麗綠色輪花
皿和附蓋容器。

23

出西窯

推薦店
釉遊人

item

盤　馬克杯　缽碗

place

島根縣簸川郡

受民藝運動影響
持續製造健康的器物

二戰後不多久，昭和22（1947）年，島根縣出雲地方5位青年開設了出西窯。他們受威廉・莫里斯（William Morris）的思考影響，得到柳宗悅、河井寬次郎、濱田庄司、伯納德・李奇的指導，對民藝運動發生了共鳴。之後持續製作健康又美麗的陶器。

黑色釉藥原本是這個窯的代表色，不過此處有名的是被稱為「出西藍」的吳須器物。近年也製作柳宗理監造的系列作品。工房和附設的販賣部可自由參觀，能直接接觸手工藝製作是其魅力所在。

Shussai-gama

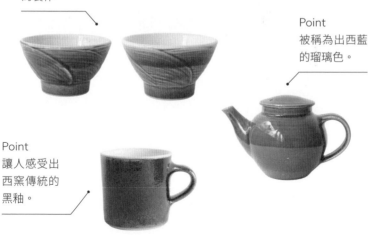

Point
有厚度又簡約
的製作。

Point
被稱為出西藍
的瑠璃色。

Point
讓人感受出
西窯傳統的
黑釉。

中嶋窯

item

place

推薦店
KOHARUAN

盤　杯子　水壺

秋田縣秋田市

由弟子們承續的作風
也有活用風土特色的苦心

大大影響了昭和工藝界的民藝運動，處於中心的知名人物是被譽為名工的河井寬次郎（參考P135）。中嶋健一是寬次郎的內弟子森山雅夫的弟子。

美術大學畢業後，中嶋在瀨戶和津輕努力研究，又在島根的森山窯累積經驗後，2018年在秋田市獨立開業。

承傳自師父樸素又好用的器物製作，是中嶋的當家本領。調合當地採的土，活用秋田的風土特色製造的作品，非常好用，為我們的餐桌增添了泥土的暖意。

Point
黑釉與白流的水壺和大缽。

Point
邊緣加上了「一珍」線描技法的盤子。

Point
中嶋健一製作的押紋及灰釉盤子。

益子燒

推薦店
KOHARUAN

item

盤

杯子

缽碗

place

栃木縣芳賀郡益子周邊

擁有厚重質地
每年舉辦有名的陶器市集

厚實質地、圓潤觸感的益子燒，開始於江戶末年，是在笠間修行的大塚啟三郎開窯的。

後來受到黑羽藩的保護，製作了很多適合大都市江戶的缽和水甕等日常器物。

轉機在大正末年來臨。受到後來被封為人間國寶的陶藝家濱田庄司的移居所影響，聚集了許多創作者，製作的不只是向來的日常陶器，也增加了藝術性。

每年春秋兩季開辦的陶器市集，很多創作者會前往參加，已成為陶器愛好者垂涎不已的熱鬧活動。

Mashiko-yaki

Point
屬於名工合田好道的流派，道祖土和田窯的器具。

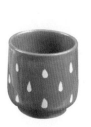

Point
使用傳統的益子五釉——柚釉、糠白釉、青磁釉、本黑釉、並白釉，完成具有現代風的杯子。

砥部燒

推薦店
KOHARUAN

item

盤　　杯　　鉢碗

place

愛媛縣伊予郡砥部町

原本要捨棄的磨刀石廢料
變身日常好用的堅實器具

Tobe-yaki

正如其名，愛媛縣伊予郡砥部町本來是砥石的知名產地。

從前，砥石廢料的處理是辛苦的重勞動工作，統治此地的大洲藩，知道砥石廢料可以作為瓷器的原料，於是從九州招來陶工，獎勵製陶。說到砥部燒的特色，當然就是堅固牢靠。用轆轤成形製造的厚實器體和樸素的青色染製，釀出了實在的氣氛。

戰後，柳宗悅等人來訪，提供了許多製作上的指導，砥部燒因此受到矚目，現在也還在製造日常器物。

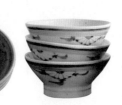

Point
白色厚實的瓷器染上青色。

Point
砥部町長戶製陶所的蕎麥杯，參考了江戶時代古砥部模樣的圖案。

Point
池本窯的杯子，像是初期的染付般的隨意筆觸。

小石原燒

推薦店
KOHARUAN

item

盤　鉢碗　附蓋容器

place

福岡縣朝倉郡東峰村

特徵是能快速大量地
加上簡約裝飾

Koishiwara-yaki

陶鄉小石原，位於福岡縣內陸和大分縣交界處，連綿廣布在英彥山的山腰。

福岡藩主黑田長政從朝鮮半島帶回陶工高取八藏，高取的子孫在17世紀中期構築窯場，加上後來從伊萬里招來的陶工，發展為生產日用陶器的民窯。

裝飾簡樸，此處的陶器特徵在於能快速且大量地添加裝飾，像是「飛鉋」、「刷毛目」和「櫛目」等技法。

另外，隔壁大分縣生產的小鹿田燒，則是18世紀小石原陶工移住後傳入技術才發展的。小石原和小鹿田的關係可說如同兄弟般親近。

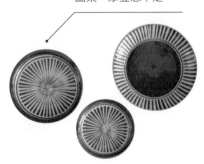

Point
代表的裝飾技法，飛鉋的盤及附蓋的小壺。

Point
使用了刷毛目技法的圖案，摩登感十足。

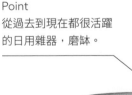

Point
從過去到現在都很活躍的日用雜器，磨缽。

也可參考 P184

波佐見燒

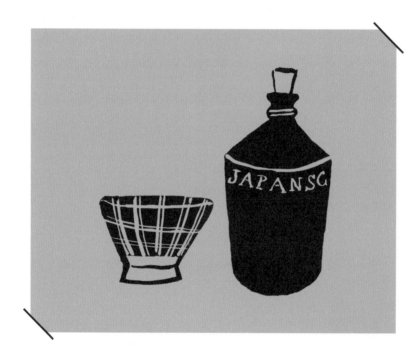

推薦店
KOHARUAN

item

盤　杯子　碗

place

長崎縣東彼杵郡波佐見町

發展出量產餐具
傳統染付也帶來影響力

Hasami-yaki

九州的肥前地區，支持了400年來的日本瓷器生產。和有田燒製造裝飾性強的器物不同，波佐見一貫製作簡單素雅的陶器。江戶時代，大量生產金富良醬油瓶和船碗等雜器，現在，則因配合時代發展出的現代設計量產餐具而廣為人知。

但是，昔日美好的波佐見傳統染付和白磁，也影響了現在的窯場，民藝運動的口號「用之美」概念，雖然一再改變形式，也在此地傳承了下來。

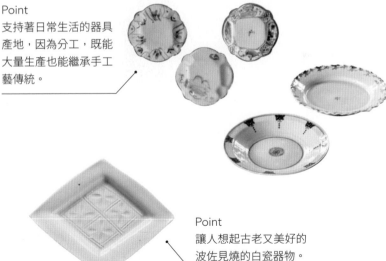

Point
支持著日常生活的器具產地，因為分工，既能大量生產也能繼承手工藝傳統。

Point
讓人想起古老又美好的波佐見燒的白瓷器物。

會津漆器

item

推薦店
KOHARUAN

碗　　重箱　　餐具

place

福島縣會津若松市周邊

原為華麗裝飾之作
現在則重視日常性

16世紀末，會津領主蒲生氏鄉，從舊領地滋賀縣日野召來職人，他們所製作的就是會津漆器。

進入江戶時代後，歷代藩主獎勵栽培漆木，於是成長為從材料採收到生產漆器的一條龍工程產地。

在這地區，本來是加上蒔繪或錆繪等武士喜愛的華麗裝飾的作品較受歡迎，不過，現在逐漸轉為生產漆藝訓練學校出身的創作者所製作的簡樸漆器，或是設計師參與的現代感漆器等，強調使用質感和日常性。

Aizu-shikki

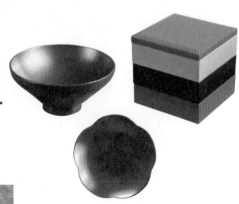

Point
能融入現代生活的簡樸設計，會津地方曾中斷的漆工藝生產也有再興趨勢。

Point
會津漆工藝家，村上修一的椀。

EAT

白岩燒

item

place

推薦店
KOHARUAN

盤　馬克杯　鉢碗

秋田縣仙北市角館町

曾經一度關閉
隨著傳統色再興的窯區

18世紀中期，受到秋田藩的保護，白岩燒在角館郊外興起。

製作壺和德利等貯存容器與日常雜器，再加上茶具等多樣器物，白岩發展為東北地區著名的產地。全盛時期6座窯場有5000名陶工在此工作，後來因明治時期的社會變動和大地震，19世紀末期，這裡的窯業一度關閉。

現在的白岩燒，是廢窯後由原本窯場後代渡邊sunao（渡辺すなお）及先生渡邊敏明，在戰後接受濱田庄司的建議而復興的。海鼠釉的美麗青色，是古代傳承下來的傳統色。

德利＝瓶子形狀的酒器

Shiraiwa-yaki

Point
海鼠釉的深藍色，
由白岩燒的和兵衛
窯重新復興。

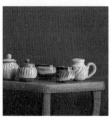

Point
由第二代的渡邊
葵製作的器物。

小久慈燒

推薦店
Nowvillage

item

盤　　杯子　　片口

place

岩手縣久慈市

片口＝酒器的一種，有出水口的分裝壺

正因簡潔不虛飾
而擁有絕佳的使用感

小久慈燒，在岩手縣久慈寺持續製作了200年。江戶時代後期，他們製作的日用器具膾炙人口。雖然配合生活形式的變化，而有若干改變，但現在也還使用當地採集的土和釉藥，一個一個地認真製作。

充滿溫度、樸素而沒有特別裝飾的小久慈燒，正因為不過度華麗，不管盛裝什麼樣的料理，都很適合，非常地好用。即使是器物新手也能安心，是沒有多餘自我主張，融入生活，貼近人們日常的器皿。曾到訪此地的柳宗悅，高度肯定了小久慈燒。

Kokuji-yaki

Point
配合時代變化的
形式和使用稻殼
的釉藥，產生了
溫暖的白色。

Point
被稱為最北民藝窯的
小久慈燒，在極寒之
地持續製作。

淨法寺塗

推薦店
Yokogumo

item

碗　　片口　　餐具

place

岩手縣二戶寺淨法寺町

使用者養出來的碗
越用光澤就越美

Joubouji-nuri

岩手縣的淨法寺，是貴重國產漆的最大產地。說到漆器，一般人的印象是在特別的重要場合使用。不過，重覆塗漆製作的淨法寺塗漆器湯碗相當簡素，也很適合日常餐桌。大家請在每天吃飯時使用，用得越久，就會出現越漂亮的光澤，完全符合「養碗」這個說法。而且漆器的好處是可以修理。能夠長長久久地陪伴我們。「朱塗」，是將朱色的顏料混入漆裡再塗漆的物品。用了朱塗，餐桌會更加明亮華麗。「溜塗」，是在朱色上再塗半透明的漆。用得久了，下方的朱色會透出來，質感也會改變。

Point
在木底塗上基礎，上面再用重覆塗漆加工。是採漆的
集漆製人、為木頭造形的木地師和塗漆的塗師聯手製
作的器物。質實剛健，不虛飾的形式也是魅力所在。

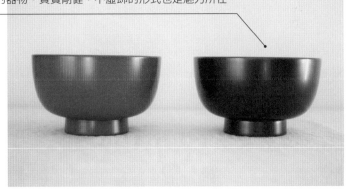

久留米絣

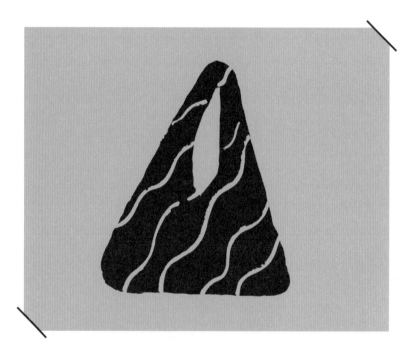

item

place

推薦店
Yokogumo

服飾　提包　小物

福岡縣筑後地方

以已染色的絲線織成
屬於「先染織物」的一種

絣，指的是將木棉的經線和緯線，各自用絲線整理後再染色，染色的部分和白色的部分，就照著圖案編織出花紋的技法。據說因為圖案看起來像是一掠而過，所以就被稱為「絣」（有「掠過」意思）。「伊予絣（愛媛縣）」「備後絣（廣島縣）」和這裡的「久留米絣」，被稱為日本三大絣。

平織的木綿布料，輕盈的肌膚觸感，最適合日常穿著，也會用在日本和服的製作上。到了現代，一般是做成摩登圖案的作業褲、提包或小物等等。它的魅力是每次洗了以後會更柔軟舒服。

Kurume-gasuri

Point
由福岡縣八女市地方文化單位「鰻魚的寢床」
監製的絣作業褲。傳統技術中誕生的新時尚。

Point
用絣的技術織出摩
登圖案的提包。

Point
織出不會出差錯
的圖案。

45

會津木棉

推薦店
Yokogumo

item

披巾　提包　小物

place

福島縣會津地方

越用越服貼
無比舒服的觸感

擁有400多年歷史的會津木棉，自江戶時代初期開始製作，冬暖夏涼，而且堅固耐用，吸水性強。自古以來，就是人們愛穿的農作服。質地厚實，一開始穿可能會感覺硬梆梆的，但穿久了就會變軟變服貼。

會津木棉和前篇的久留米絣一樣，也是織造前先染絲的「先染織物」。用藍色和染成各種顏色的木棉絲，織出各式各樣的條紋模樣。在現代，除了做為洋裝的布料使用外，也會做成提袋、披肩、小物等等。可以看到傳統工藝的新樣貌。

Aizu-momen

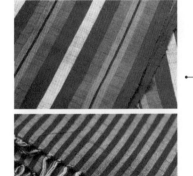

Point
會津木棉的特徵是被稱為「地縞」的條紋圖案。以染過色的經線和緯線組合出這種圖案。

Point
用會津木綿做的午餐提包。有很多適合在現代生活中使用的小物等織品。

ホームスパン

HOMSPUN

	item	**place**
 推薦店 Yokogumo	 披巾　小物　服飾	 岩手縣

享受每一個物件
各異其趣的觸感

HOMSPUN 是發源於英國的毛織品。由「家庭內（home）」和「親手紡羊毛（spun）」兩字組成，將紡好的羊毛做成毛線再編織，因此得名。這項技術，在明治時代傳入日本，由響應民藝運動的及川全三提升了美的價值。戰後成為紮根於岩手縣的工藝。

羊毛的清洗、整治、染色、紡和織，這些耗時費力的工作，生出了溫暖又柔軟的織品。因為羊毛的種類、個性、紡和織的方式，顏色的組成，成品千差萬別。多樣的表情充滿魅力。

Home-spun

Point
杯墊和胸針等小東西，一整年都能享受到美好的觸感。

Point
新藤佳子手紡手織的圍巾，輕盈而暖和。

Point
由純女性成員組成的 HOMSPUN 製作單位陸奧茜之會（みちのくあかね会）的小包。在染色、紡、織的工序下，誕生出具深度的質感。

山葡萄のかご

紫葛提籃

item

 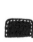

籃子　　提袋　　小物

place

東北地區

推薦店
Yokogumo

越使用越會產生漂亮光澤
想長久交陪的「自己養的籃子」

真竹、篠竹、木通（アケビ）和胡桃樹……自古以來，日本人使用在山上採集的植物為材料，做出竹篩和提籃等日常用品。在眾多編製品中，最使人憧憬的，就是使用起來散發著美麗質感的紫葛了。

使用的材料是從山上採集的紫葛皮。必須進入深山、尋找適合編製的長藤蔓、剝皮、帶回來……光這樣已經是非常辛苦的工作，可以理解它得來不易的珍貴。

比起木通，紫葛更堅固持久，據說可以用上三代。可以說是很有「培養價值」的籃子吧。

Yamabudou-no-kago

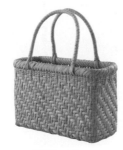

Point
編法有很多。這是用定番編法「網代編」的小籃。

Point
平時保養時，可用刷子將灰塵拂掉，像是用手心輕撫般對待，會讓籃子增加光澤。

Point
紫葛是東北各地常用的材料。這個是在山形編製的「透編」袋子。

あけびのかご

木通提籃

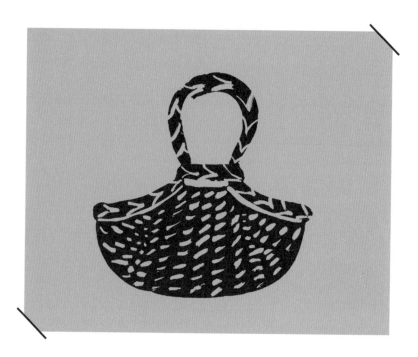

推薦店
Yokogumo

item

 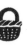

籃子　　提袋　　小物

place

青森縣弘前市
東北全境、長野縣

在東北漫長的嚴冬中
由農家細緻地編織而成

和紫葛一樣充滿魅力的木通細工。青森縣弘前的精神象徵岩木山附近，能採到很多優質的木通藤蔓，所以附近很多人製作木通細工。聽說也是因為弘前市有很多蘋果農家，在不能做農事的冬季或閒暇時期，他們可以編織木通藤蔓做東西。從早秋到降雪的時期，他們會先仔細處理在山裡採集的木通藤蔓，依照粗細和顏色分類。在嚴寒漫長的東北冬日裡，用手工一個一個地仔細編製。巧妙地調整這些粗細不均的植物藤蔓，製作出美麗的細工，真的是職人技術。

Akebi-no-kago

Point
用傳統「波編」編出的盛物籃。掛在牆壁上裝飾也很萌的可愛感。

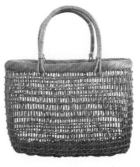

Point
用「細目小出編」的細緻編法所編製的提包。孔隙造就了輕盈的印象。

篠竹細工

篠竹工藝

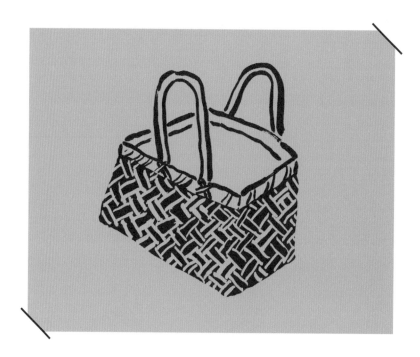

item

籃子　　提袋　　竹篩

place

岩手縣一戶町

很輕又很堅韌
裝進重物也沒問題

Shinodake-zaiku

篠竹工藝，是岩手縣一戶町長期傳承的冬日手工藝。篠竹也稱為鈴竹，是像鉛筆粗的細竹，從古代就用在行李箱等日用品製作上。剝掉表皮，用柴刀割成四等分以後，削掉內側，讓厚度一致。要修整到「細竹」狀態的初步處理，非常費工。

有彈力的篠竹購物提籃，即使盛裝重物也完全沒問題。在築地市場等地，專家們和皇室供應商，也叫這個提籃「市場提籃」。年深日久後，竹子的青色漸漸淡去，變黃之後，變成水糖般的淡黃色。享受歲月帶來的變化，才稱得上是真正的環保購物袋。

Point
篠竹的市場提籃。總之是又輕又堅韌，也有大尺寸，收納力沒話說。很能理解專家為什麼愛用，是會讓人想在一般日常購物時使用的東西。

Point
生長在寒冷土地上的篠竹，既有彈力又柔軟。這是手提籃，也有附蓋子的籃子。

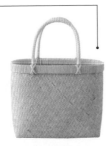

Point
底部用力竹（支撐用竹棒）補強，增加支撐度。

会津木綿のがま口

會津木棉口金包

item

place

推薦店
松野屋

有各種顏色

口金包／大阪府
會津木棉／福島縣

口金包闔起來的聲音
讓人想起懷念的從前

闔起來的時候，發出的「叭金」一聲，正是口金包的魅力所在。好像有某種懷舊感。

意外的是，口金包是明治時期從歐美傳進來的舶來品。因為口金像是蛤蟆張著嘴，

所以取名「蛤蟆口」。也包含了用掉的錢會•••再回來的寓意，是提高金運的幸運物。

口金包的材質多樣，有牛皮等素材，這裡是使用了會津木棉（參考 P46）的口金包。

會津木棉是從前庶民生活常用，既耐用、觸感又好的實用木棉，特徵是通稱為「地縞」的樸素條紋圖案。如果是口金包之類的小物，也能夠毫無違和感地融入日常的裝扮。

＊＝日文的「蛙」與「回家」，發音都是かえる（kaeru）

Aizumomen-no-gamaguchi

Point
會津木棉的親子口金包。打開以後，裡面還有一個開口。

Point
400 年前就使用於農作服的會津木棉。

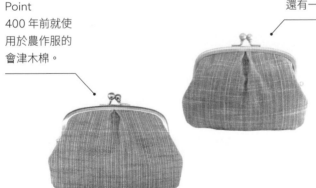

割烹着

割烹著

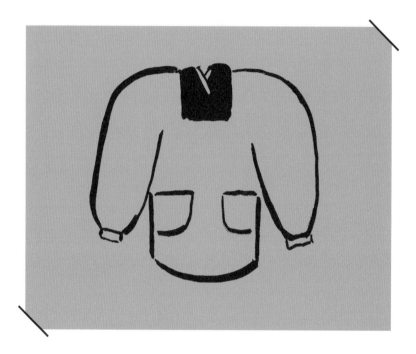

item

freesize

place

群馬縣

推薦店
松野屋

用俐落設計
提高機能的割烹著

割烹著，看起來滿滿的「昭和老媽」印象。割烹著的考量，原來是為了在做家事時能保護和服不被弄髒。為了收起和服的袖口，割烹著的特色是又寬又長的袖子，整體長度也很長。

袖口設計了鬆緊帶，所以能很輕易地把袖子捲起來。松野屋原創的割烹著，既保留了傳統的氣氛，也具有現代生活裡容易使用的俐落設計。輕鬆地穿在衣服外，料理時就不會有弄髒衣服的煩惱。

現在待在家的時間變長，不妨試試看在開始做家事的時候，先轉換換模式，穿上割烹著吧。

Kappougi

Point
也很推薦在庭院打掃等
輕勞動時穿著，是便於
日常使用的柔軟棉質。

Point
此為松野屋原創商品。

籐細工のかご

籐工藝的籃子

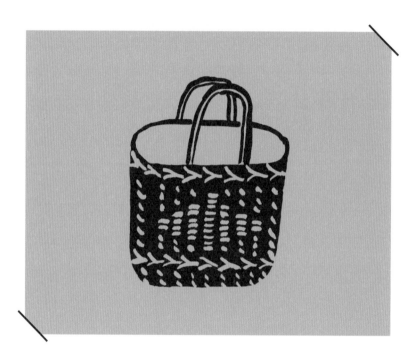

推薦店
松野屋

item

籃子　提袋　家具

place

長野縣北部

令人懷念的採買提籃

藤，是生長在東南亞等亞熱帶地區的椰子科植物，又有「Ratten」這個廣為人知的稱呼。日本從大正時代開始，就拿來做日用品的材料。

長野縣相承的籃工藝品，本來是用木通藤蔓編織的工藝。不過材料越來越難取得，於是開始使用從印尼等地輸入的籐。將材料放進水裡軟化，一邊配合木型，一邊快速地編織。籐細工在六〇年代的日本大流行，說到昭和時代老媽上市場買東西的印象，就是這個了。現在反而看起來很新鮮。

Touzaiku-no-kago

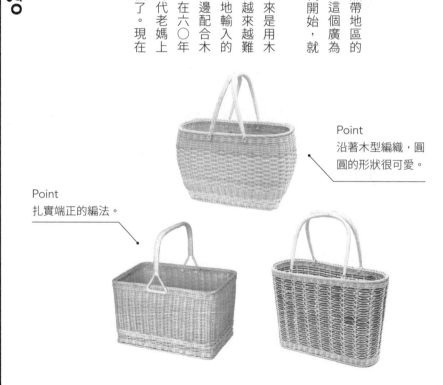

Point
沿著木型編織，圓圓的形狀很可愛。

Point
扎實端正的編法。

さしこ

刺子繡

推薦店
Nowvillage

item

布巾　　提袋　　小物

place

日本全國，主要以
東北為中心

能夠讓布品長久並溫暖
使用的東北智慧

這是日本的傳統手藝，刺子繡，也就是補布刺繡。青森縣津輕的「こぎん刺」、青森縣南部的「菱刺」、山形縣的「庄內刺」被稱為日本三大刺子繡，冬天的嚴寒之地東北地方是刺子繡的中心，繼承了刺子繡的文化。度過寒冬的方法和想要長久使用貴重布料的心情，催生了美麗的圖案。

在物質泛濫的現代社會，已經沒有利用舊布的必要性了。但是，能讓人感受到溫度的手工藝，總是讓我們回想起昔日珍重物品的心情。用刺子繡布巾和小物，來繼承這樣的傳統吧。自己刺繡，也是很療癒的時間喔。

Sashiko

Point
住在秋田縣的刺子繡創作者小松柾子的刺繡布巾。

Point
能輕鬆感受手工藝美好的刺子繡胸針。

房州うちわ

房州團扇

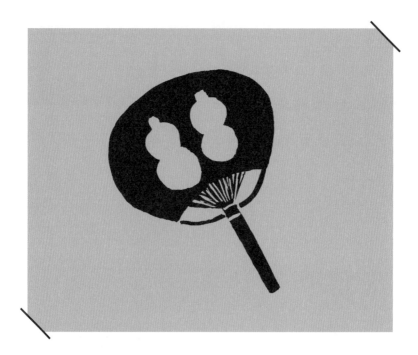

	item	place
推薦店 北土舍	多款設計	千葉縣南房總市、 館山市

日本三大團扇之一
特徵是切割篠竹所作的軸心

房州團扇，原本是「江戶團扇」，乃是江戶庶民生活不可或缺的用品。關東大震災的大火，逼得中盤商和職人們搬遷到篠竹產地千葉縣館山周邊，因此改稱「房州團扇」。被譽為日本三大團扇（丸龜、京都、房州），長久以來，為日本的夏日增色不少。

房州團扇的柄活用了女竹（較細的篠竹）原本圓曲感的圓柄，將竹子的前端切削成48～64根，接著展開做成團扇的形狀。因為裝飾性高，很多人喜歡拿來裝飾，不過，夏天請務必拿起來感受房州團扇有多順手好用。

Bousyu-uchiwa

Point
特徵是竹製的軸和圓柄。用絲線交互綁上割好的細竹做成主軸。

Point
不只是紙，也有貼上浴衣布或傳統布料「縮緬」等材質的團扇，很有看頭。

Point
把手部分是細竹，軸的部分是切割細竹後製作。

和箒

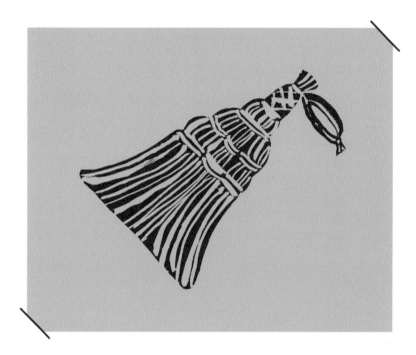

	item	**place**
推薦店 松野屋	小掃箒／迷你掃箒	栃木縣栃木市

光是掛著就美極了
既美麗又好用的日本掃帚

Wa-bouki

在家屋還是以和室為主的時代，日本人用居室帚打掃榻榻米，清潔室內空間。

能讓我們懷想那種懷舊風景的，就是和帚了。群馬縣和栃木縣等關東圈，從過去以來和帚的製作就很興盛。最初先是栽種材料帚草，作為農閒期的副業。照片中央是從前主要集貨到東京的和帚，因此被稱為「東京型」。現在在栃木縣也還持續製作和帚。將掃帚根部綁起來的優美編織圖案，令人驚豔。在吸塵器普及的現在，製作者持續減少。但是，正是因為這樣的時代，更想要好好守護日本的優秀手工藝。

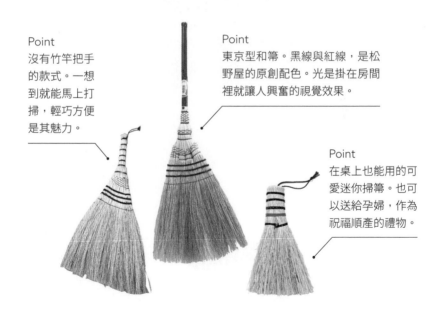

Point
沒有竹竿把手的款式。一想到就能馬上打掃，輕巧方便是其魅力。

Point
東京型和帚。黑線與紅線，是松野屋的原創配色。光是掛在房間裡就讓人興奮的視覺效果。

Point
在桌上也能用的可愛迷你掃帚。也可以送給孕婦，作為祝福順產的禮物。

棕櫚の箒

棕櫚箒

item **place**

推薦店
横雲 小掃箒／手持箒 和歌山縣紀州

使用天然材質的掃箒
讓打掃也變成了享受

棕櫚是椰子科的常綠樹。自古以來，主要栽培於溫暖的區域，棕櫚皮，向來是用來製作掃箒或刷子的材料。棕櫚掃箒，是以銅線把被稱為皮或鬼毛的纖維束起來的掃箒。關東地區較多人使用前一篇介紹的和箒，相對而言，關西圈則普遍使用棕櫚箒。

棕櫚富含天然油脂，長期使用，地板或榻榻米會散發出自然光澤。而且最大的優點就是，沒有雜音。不論早晚，想到隨時可以打掃。靜下心，試著開始一個人的晨間打掃時間吧。

鬼毛＝從棕櫚樹皮抽出來的纖維

Shuro-no-houki

Point
棕櫚箒的纖維又細又韌。因為容易產生壓痕，建議吊掛著收納。

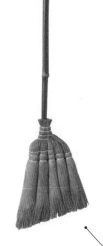

Point
小箒在玄關、更衣室等狹窄空間或是打掃家具周邊都很方便。

Point
這是將棕櫚皮整理後再束起來的「皮箒」。使用了珍貴鬼毛的高級品。

棕櫚のたわし

棕櫚刷

推薦店
横雲

item

大／中／小

place

和歌山縣紀州

只從外表看不出來
柔軟與強韌兼具

前一篇介紹了棕櫚箒，接下來介紹棕櫚刷。刷子的原料多為油棕，不過棕櫚纖維比油棕更多，且更加堅韌，這是它的特徵。用來洗刷根莖類蔬菜或清潔平底鍋汙垢都很剛好。看起來好像很硬，實際上觸感柔軟，不會弄傷蔬菜或調理器具。而且因為棕櫚含有適度的油脂成分，撥水性高且易乾。

在洗潔精尚未面世的時代，人們就已經使用刷子了。這好像可以成為我們重新審視新日常的線索。

Shuro-no-tawashi

Point
可以配合用途選擇尺寸和形狀。用來保養天然材質的籃子，可散發天然光澤。

Point
有點少見、附短柄的款式。因為刷毛很軟，也可以用於身體清潔。

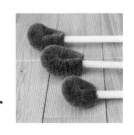

麻布ふきん

麻布布巾

	item	place
推薦店	大／小	奈良縣奈良市
横雲		

讓優質的麻布布巾
成為廚房定番品

在江戶時代，奈良已是廣為人知的麻布織品產地。其中的「奈良晒」，因為一躍而為德川幕府的上貢品而風靡一世。是用在武士正裝的高級品，被視為極優質的織品。而且，奈良的麻織品也可做為蚊帳的材料，亦是夏季的風物詩。

這種奈良蚊帳布料的素樸布巾，由老店岡井麻布商店製作。用了以後一定會驚訝於它良好的吸水性，速乾也是讓人開心的重點。好的布巾只要一條，就能讓廚房的工作馬上輕鬆起來。

Point
創業於 1683 年的老店岡井麻布商店的麻布布巾。洗掉漿後，布巾變得軟綿綿，吸水性高又易乾。

Point
觸感極佳，也可以作為手帕或抹巾使用。

イタヤ細工

梣木細工

item

推薦店
横雲

籃子　　篩　　小物

place

秋田縣仙北市角館町

以槭木編織的
秋田縣傳統工藝品

秋田縣角館町以武家屋敷聞名，這裡也製作槭木細工。據說，200多年前，一開始是農家副業，現已被指定為傳統工藝品。

槭木工藝，是將槭木的小樹沿著年輪劈開，花工夫整好為統一的寬度和厚度，修成薄薄的帶狀之後開始編織。

槭木的特徵是富有彈性，又輕又堅牢。

北國風的白木，爽朗的色澤隨著時間變化出漂亮的水糖色。附蓋的籃子可收納小物，請放在裝飾層架上等顯眼的地方，將會是室內裝飾的亮點。

Point
跟北歐風籃子一樣的輕盈氛圍。
很容易融入室內擺設當中。

Point
小尺寸可以放進裁縫工具等小東西，也可以拿來做便當盒。大的可以收納書信或玩具。

Point
左邊是顏色變化後的樣子。
白木經過 10 年、20 年之後會慢慢地變成水糖色。

トタンの豆バケツ

鐵皮小水桶

item	place

推薦店
松野屋

除了 XS 的小水桶，也有 S 和 M 的 size

大阪府

小小圓圓
可愛又好用的小水桶

鐵皮指的是鍍上亞鉛的銅板，不容易生鏽，常用在屋頂或牆壁，是輕薄好搬運的材料。使用了懷舊鐵皮材質的水桶，有種懷舊氣氛，是大阪街區小工廠的職人手作。

說到水桶，就是擦拭打掃時洗抹布用吧……一般很容易浮出這種想像，不過，小小的「豆水桶」，除了作為打掃用品，還能用在清洗蔬菜、插花、收納小東西等，用途五花八門。設計簡潔，所以也可以當室內擺設，非常好用。豆水桶是松野屋原創商品。

Totan-no-baketsu

Point
木製把手讓人感受到溫度，桶身耐用又輕巧。

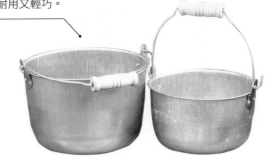

Point
松野屋的豆水桶。本體是以大柄杓的金屬模型製作而成，再加上把手，是原創商品。

Sentakuita

洗濯板

洗衣板

Point
簡潔的設計，迷你
洗衣板把手的洞可
以用來吊掛。

Point
利用存下的水搭
配洗衣板，就能
有效省水。

以傳統洗衣板
實現環保簡約生活

大正時代從歐美傳入日本的洗衣板，在洗衣機普及後，逐漸退出一般家庭。其實可在家中備著一個，是很方便的生活用品。想要洗手帕或襪子等少量的衣物時，用一點點水就可以馬上洗淨污垢。而且，嚴重的髒污或袖口的污漬，能確認洗淨程度，也是洗衣板的優點。用手洗過再丟洗衣機，效果更佳。

雖然是很實用的洗衣板了，不過「外表很美」也是它的優點。栃木縣的洗衣板是傳統木製品，光是立起來放著就很美。要不要也試著開始「手洗生活」呢？

item

SIZE VARIATION

place

推薦店
松野屋

迷你／S／M

栃木縣鹿沼市

トタンちりとり

鐵皮畚箕

Point
握把部分是白木，很有型。

Point
這是一般造型的文化畚箕。

只是擺著就很有型
街區小工廠製造的集塵畚箕

若將「掃地清潔」納入我們的日常生活，搭配著掃帚一起，也很想要入手畚箕啊。雖然市面上有很多塑膠製品，不過如果是簡樸又復古的鐵皮製品，放在玄關前也能散發很棒的氣氛。

一看到打掃用品，就會帶動打掃動力。

左邊的照片是附蓋的集塵畚箕，一提起來蓋子就會自動闔上，可以防止灰塵飛散。右邊是簡樸的「文化畚箕」，從戰前開始到現在一點都沒變，讓人湧起懷念的心情。兩種都是從大正時代起就在大阪的街區小工廠內，由工匠們親手製造的。

item

推薦店
松野屋

DESIGN
VARIATION

有各種設計款式

place

大阪府

真竹六つ目かご

真竹六目提籃

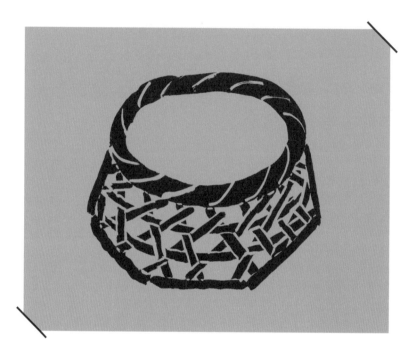

item	**place**

推薦店
松野屋

大／中／小

新潟縣佐渡島

通風透氣
適合夏日的小籃子

自古以來，日本全國各地都有製作竹工藝品的傳統。新潟縣佐渡島是優質的真竹產地，竹工藝對農地稀少的島上生活很有幫助。

所謂六目編，是編出正六角形大網眼的編法，將竹籤表皮編在外側。涼爽的樣子最適合夏日的廚房。掛上手拭巾也可增加風情。很透氣，所以可以作為洗東西的瀝水籃。其他像是水果、青菜、手拭巾、雜貨……放什麼都有型。也很推薦用來收納茶杯、茶葉或濾茶網等茶具。

Madake-mutsume-kago

Point
正六角形的排列是六目編，
正八角形的話就是八目編。
真竹富有彈性又強韌，表皮
是新鮮的綠色。

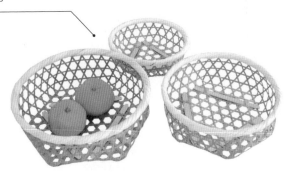

藁釜敷き

稲草鍋塾

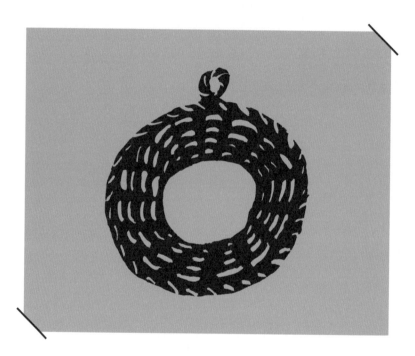

推薦店
松野屋

item

大／中／小

place

新潟縣佐渡島

加進稻草搓捻編製

新潟縣佐渡島的農家，用脫穀後的稻草製作鍋墊。原本只是自家使用而已，現在則在農閒期和農事空檔製作供貨。

製作時一邊用手沾溼水，一邊像揉搓手心一樣搓捻稻草，然後用它編織出美麗的墊子。

做成甜甜圈狀，是因為考慮到如果要放圓底的土鍋，底部也能夠安穩。搭配家中使用的鍋子、大茶壺或是水瓶，來選擇不同尺寸吧。稻草鍋墊就算沾上焦漬，也別有韻味，更讓人喜愛。

Wara-kamajiki

Point
用大鍋和土鍋煮飯的時代所製作的鍋墊。想掛在廚房，享受美好的稻草質感，大中小尺寸並列也很棒。

Point
熱鍋或平底鍋附上的焦漬，是日常愛用的證明，更讓人依戀。

組子細工

木組工藝

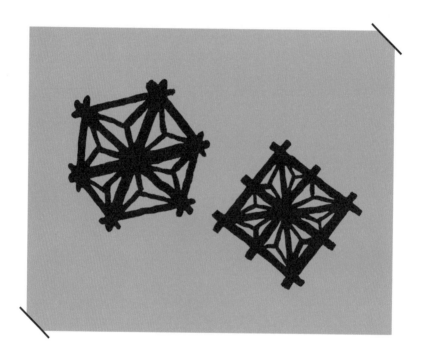

推薦店
北土舍

item

有各種設計款式

place

千葉縣夷隅市
全國各地

將組合木材製造的精緻圖樣帶入日常空間

「組子」是完全不使用釘子，組合細小木材製造出漂亮圖案的傳統工藝。自古以來，用在木造建築的欄間和紙門上，在日本全國廣為製造使用。在千葉縣開設工作室的最首實，是現在少數的木組職人。鋸切木頭，用鉋子削整接合部分，用手組裝，再用銼刀修整表面。精緻地組合出「麻葉」或「櫻花」等日本傳統花形圖樣。

進入現代，住在和室的人變少了，但是木組的杯墊或小東西，還是能讓我們近距離體會木組的傳統與技術。

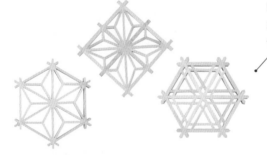

Point
最首實親手製作的精緻木組建具。

Point
木組工藝的杯墊。在日常中使用，就能支持傳統與技術。

Point
也可以掛起來當吊飾。

建具（たてぐ）＝房間或窗戶等出入口設置的開關零件，紙門也算是建具之一。

さわらのお櫃

柏木飯桶

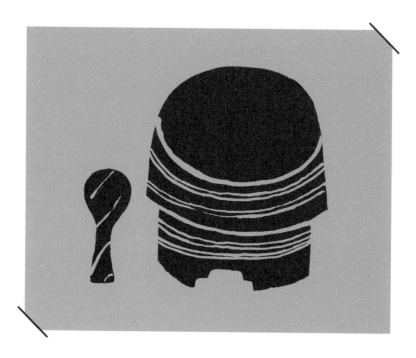

item

3.5 號／5 號

place

徳島縣

推薦店
松野屋

柏木的高保水性是蓬鬆米飯的祕密

把大鍋煮的米飯移到飯桶，在飯桌上盛到各自的碗中，這是日本從前的餐桌風景。木飯桶吸收了米飯多餘的水分，所以飯粒蓬鬆又美味。現代或許很難用大鍋煮飯，但可以試著把瓦斯爐或電鍋煮的飯移到飯桶。

德島縣製作的飯桶，使用木曾柏木，柏木是像檜木的針葉樹，木材中含有適度的油脂，可除去多餘水氣，從古代以來就拿來做製船材料。耐水、木頭香氣不會過度，最適合用來製作飯桶。

Sawara-no-ohitsu

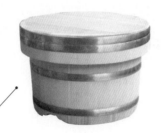

Point
用箍束起木紋綿密、不易收縮的木曾柏木。

Point
為我們保持米飯的適度溼潤。

アルマイトの道具

鋁合金用品

推薦店
松野屋

item

盤　杯子　茶壺

place

大阪府

輕盈又防鏽
還可以用在戶外活動

又輕又好用的鋁，100 年前就已經是居家日用品。為了更防止腐蝕、更好用，將鋁的表面以陽極處理，就是氧化鋁合金，是日本的研究者發明的。因為昭和時期常常使用在學校的營養午餐，很多人看到都會很懷念吧。

復古感滿滿的鋁合金製品，現在看來反而很新鮮。它的特徵是不容易生鏽，非常輕，可以作為孩童用的漱口杯，也很推薦拿來做為戶外用品。

Arumaito-no-dougu

Point
因為很輕，可以掛在背包上帶著走。

Point
很適合拿來作為露營裝備的咖哩盤。

Point
懷舊營養午餐風的餐盤。

Takeoni-oroshi

竹鬼おろし

竹鬼磨泥器

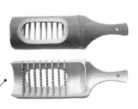

Point
用木頭和竹
子製成的鬼
磨泥。

用鬼齒磨出
軟棉棉的好吃蘿蔔泥

發揮竹子的天然形狀，外表很美的磨泥器。像鬼齒一樣排列齊整的刀刃，讓它得到「鬼磨泥」的名字。跟一般的金屬磨泥器相比，刀刃更大更粗，不會破壞白蘿蔔纖維，能磨出口感更好的溼潤蘿蔔泥。不只是白蘿蔔，紅蘿蔔、小黃瓜、蘋果等，都可以磨。把手很好握，稍微用力也可以穩定地使用。而且天然材質的竹子，用久了會產生天然的沉著色澤。

item	place

推薦店
松野屋

有各種設計款式

大分縣

90

飲み屋の厚口グラス／酒受け皿

酒館的厚玻璃杯／酒杯碟

Point
有厚度的實在杯子，
裝熱飲也能保溫。

讓人感覺很昭和的形狀
酒館的現役玻璃杯

有厚度的質實剛健玻璃杯，實在又好拿。因為它很堅固，就算隨意對待也不太會破掉，經常被店家使用，現在在東京下町的酒館也還能經常看到它的身影。不管倒上常溫、冷酒或熱酒，在幾乎要滿出來的成套酒杯碟裡，能感受到昔日美好的昭和風情。

可別以為這是日本酒專用杯盤，當然可以用來倒請客人喝的茶，就算拿來裝紅酒或洋酒，也毫無違和感。而且保溫性強，熱茶也不容易涼掉。是在巴黎的選物店也熱賣的玻璃杯。

item

大／小

place

推薦店
松野屋

東京都（玻璃杯）
山形縣（酒杯碟）

マタタビ細工

木天蓼工藝

item

place

推薦店
横雲

籃子　淺筐

福島縣奧會津

吸水性優異
雪國的編織工藝

作為積雪期的手工藝，木天蓼工藝是古代由福島縣奧會津傳來的。木天蓼工藝是木天蓼的枝蔓堅韌吸水，從洗米的篩子到洗東西的籃子等，木天蓼製品長久以來都是流理台周邊的實用用具。從晚秋到降雪前，是採收木天蓼的時期。在被大雪封閉的期間，這裡的人們會先仔細地處理材料，再開始編織。

木天蓼工藝的蕎麥麵盤，會吸取多餘水分，吃到最後蕎麥麵都還很美味。洗米篩的話，因為接觸到的地方很柔軟，也不會損傷米粒。在每天的日常準備中，能帶來多一點樂趣。

Matatabi-zaiku

Point
發揮木天蓼吸水特性的洗米篩。洗好的米，光是放著，它就會吸收多餘的水分。

Point
經過長久使用，從白色變成糖色。

Point
讓在家享用蕎麥麵更添趣味。

南部鉄器

南部鐵器

推薦店
橫雲

item

 鐵壺

 平底鍋、鍋子

 小物

place

岩手縣

有傳統有摩登
百花繚亂的傳統技法

盛岡的南部鐵器，起源是南部藩主從京都找來釜師，為他製作茶湯的大釜。其中最有名的，當然就是南部鐵壺。應該很多人想著總有一天要入手一個吧。

南部鐵器除了茶壺，也製作平底鍋、鍋墊等日常用品。

盛岡市的釜定，是明治時代至今的鑄物店。第三代宮伸穗的設計，是洗練的現代風。南部鐵器的工房散落於岩手縣各地，就連鐵壺也從傳統的霰紋到摩登的物品，琳瑯滿目。因為可以用上一輩子，會想慢慢尋覓理想的品項。

Point
釜定的現代設計感
的鍋墊，光是擺設
也很享受。

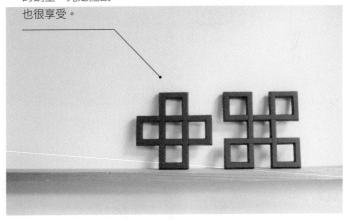

大館曲げわっぱ

大館曲輪飯盒

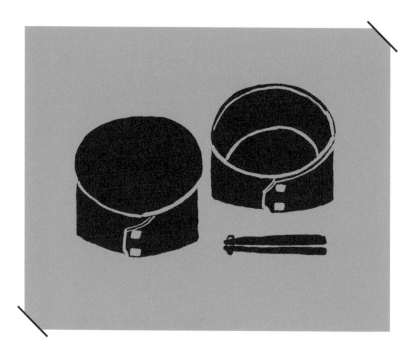

item

盤　　杯子　　便當盒

place

秋田縣大館市

推薦店
釉遊人

唯一被指定為
傳統工藝品的曲輪飯盒

代表秋田縣的傳統工藝，大館曲輪。

一定有很多人將秋田的便當盒列為夢想清單吧。這是江戶時代大館城主佐竹氏鼓勵武士從事副業，因而發展出的工藝。

日本各地都傳承著各種木材製作的「曲物」技術，不過，被指定為國家傳統工藝品的，只有大館曲輪飯盒。

將筆直而木紋優美的薄杉板浸在滾水中加熱，沿著模型彎曲製作。這費工的職人手藝，讓人長久愛惜使用。

Oodate-magewappa

Point
大館工藝社製作的小判形
便當盒，散發舒服香氣。

Point
重盒或是漆物盒可以欣
賞筆直優美的木紋。

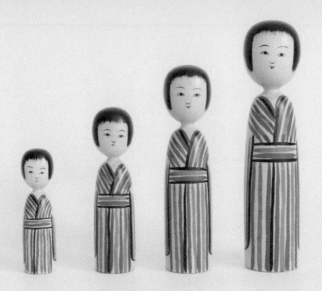

こけし

木芥子

item

place

推薦店
山響屋、
Nowvillage

有各式各樣的商品

東北地區

深奧的木芥子世界
找到自己中意的也是種樂趣

木芥子是日本東北地區的傳統鄉土玩具。江戶時代末期，一開始是叫做「木地師」的木工職人，閒暇時為了小孩製作的玩具。後來，聽說來東北泡溫泉養生的客人，認為木芥子是療癒回復體力的幸運物，會帶回家當土產。

在東北地區，依照產地和特徵，木芥子可分為鳴子系、遠刈田系、土湯系等11種系統。不同的創作者，也會表現出不一樣的臉部表情和圖案，其中也不乏加入現代感的。木芥子的世界知道越多就越多樂趣，實在相當深奧，從中找出自己喜歡的吧。

Point
在秋田縣湯澤市建造工房的高橋雄司所做的可愛木芥子，為木地山系木芥子。

Point
由宮城縣的櫻井良雄所創作的遠刈田系木芥子。特徵是大大的頭部加上菊花圖案。

Point
會津若松唯一的職人齋藤德壽的木偶。眼睛周圍的紅色很幽默。

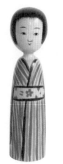

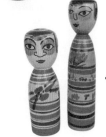

Daruma

だるま

達磨

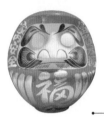

Point

傳統的高崎達磨。眉毛是鶴、鬍子是龜，身體上有金色的吉祥話。從疱瘡流行的時代開始為達磨畫眼睛的習俗。

紅色有除魔效果 也有現代風摩登達磨

達磨的原型是禪宗祖師達磨大師，江戶時代開始，出現了現今我們所熟知，腳藏在法衣裡的達磨形貌。達磨的紅色據說有驅魔和預防疾病的功效，現在則通常做為擺設，可為人們實現願望。其中200多年前開始製作的群馬縣高崎達磨，眉毛是鶴、鼻子到鬍鬚部分是龜，是非常幸運的強運達磨，也被稱為福達磨或緣起達磨。

這種傳統型達磨在海外也很受歡迎，最近也有加上現代主題的達磨，可以選擇達磨作為時尚裝飾，是十分新潮的樂趣。

item

place

推薦店
山響屋

有各式各樣的商品

群馬縣高崎

姫だるま

姫達磨

＊張子＝P118

Point
製作者是兩村家第
五代，兩村信惠。

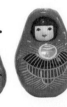
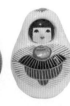

圓滾滾超可愛
傳統的姬達磨

說到達磨，一般都會想到右篇所介紹的大鬍子達磨，本篇則是可愛的女性達磨。

姬達磨流傳在好幾個地區，像是大分縣竹田等地，這裡介紹的是愛媛縣松山市流行的姬達磨。據說從前為了紀念神功皇后在道後溫泉懷孕，所以模仿她的樣子製作姬達磨。通常作為祝福或安產祈願的贈禮，從古代就是伊予（愛媛古稱）的人們非常熟悉的招福吉祥物。照片裡的姬達磨身體是張子，臉是未上釉藥的黏土製成。用手指推倒後會彈起來，圓滾滾的，洋溢著可愛的風情。

item

M／L

place

愛媛縣松山市

推薦店
Nowvillage

招き猫

招財貓

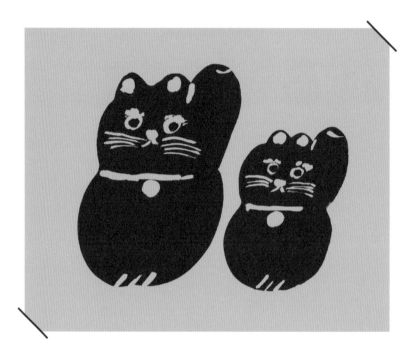

item

place

推薦店
山響屋

有各式各樣的商品

愛知縣常滑市

各種類五花八門
吉祥物的代表招財貓

Maneki-neko

貓咪為我們保護收成的稻穀，連結起守護財富和生意繁盛的形象，因此招財貓印象不逕而走。「吉祥物」（緣起物）指的是神社或寺廟賣給參拜客，或節氣之際裝飾的東西，非常多樣化，招財貓可說是吉祥物的代表。

現在招財貓的最大產地位於愛知縣常滑市。特徵是傳統的大耳朵、圓圓臉蛋和下垂的眼角。除了傳統的常滑系以外，還有現代感或幽默風等各式各樣的招財貓。試著找出自己喜歡的一隻吧。

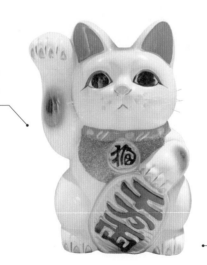

Point
右手招金運，
左手招人緣。

Point
傳統款式的常滑
系招財貓。

Omen

お面

面具

Point
有點脫線的表情。

Point
有點脫線的表情。

Point
日本民藝社復
刻的面具。

原本用於宗教儀式
現在也融入室內布置

從前，面具是用在宗教儀式上的，在獻給神明的舞蹈和演劇也會用到。

進入現代，說起面具，也許很多人會想到火男、阿龜或狐狸面具。在長野縣的松本，有一種叫做「道祖面」的面具，是以路旁神明道祖神為原型的面具而流傳下來的。道祖面製作的佼佼者是宮田蘭村。為了不讓獨特的面具後繼無人，日本民藝社從殘存的木模型復刻了張子面具。照片是當時復刻版的招財貓面具。既現代又輕鬆的感覺，好像能為我們溫暖地守護家人。

item

DESIGN VARIATION

有各式各樣的商品

place

長野縣松本

推薦店
山響屋

106

鳩笛

鴿笛

Point
豐泉堂的鴿笛。
吹口在尾巴上,
會「hoho」地叫。

膨膨的胸部
被認為可以預防誤咽

鴿子一向廣受喜愛,被看做是和平與希望的象徵。在日本,鴿子是八幡宮神明的使者,從古代就備受喜愛,有很多八幡宮都會頒授鴿笛。

土製的鴿笛,特徵是可愛的外表和「hoho」的樸素音色。因為是小孩的「防噎守」和玩具,大家都很喜愛。鴿笛算是全國級的玩具,大分縣別府豐泉堂的鴿笛,有著白色身體與紅色尾巴,特色是微微歪頭的可愛外表。豐泉堂的宮脇弘至致力於研究後繼無人的大分縣鄉土玩具,重新復活了土鈴人偶和土笛。

item

DESIGN VARIATION

有各式各樣的商品

place

大分縣別府

推薦店
山響屋

お雛様

雛人偶

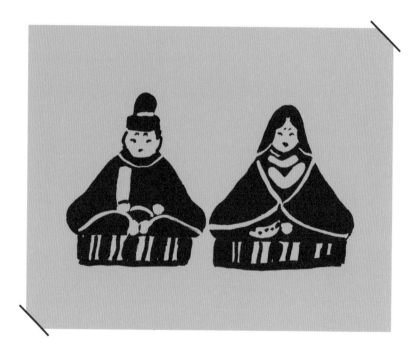

item	place

推薦店
山響屋

有各式各樣的商品

佐賀縣鹿島市

桃之節句的慶賀
樸素的土偶雛樣

Ohina-sama

日本節慶之一，3月3日「桃之節句」女兒節時，會擺飾雛人偶，是祝福孩子成長的日本傳統風俗。這個習慣在江戶時代也流傳到庶民之家，昂貴的雛人偶是武士或貴族之家的擺設，庶民則一般用便宜的土偶雛樣慶祝。

照片是佐賀縣鹿島市傳承的能古見人偶的雛樣，圓滾滾的外型看起來很可愛。

這種鄉土玩具雛人偶全國各地都有，P120之後介紹的各地鄉土人形裡，雛人偶也是不可或缺的重要主題。就用鄉土玩具，讓時令融入生活裡吧。

Point
用干支或節氣人偶來感受季節的變化。

Point
能古見人偶的雛人偶。是搖動會咔拉咔拉響的土鈴。

凧

風箏

item

place

推薦店
山響屋

有各種設計款式

長崎縣長崎市
福岡縣北九州市

印象強烈的九州地方風箏
可成為室內裝潢的焦點

江戶時代認為風箏會切斷風流往上飛揚，將風箏視為能驅避火災的守護象徵，據說有保祐免除火難、無病息災、生意繁盛等好處。在長崎，風箏（凧）叫做「ハタ」。用塗上玻璃粉的「ビードロヨマ」麻繩，纏上對方的風箏後切斷線的是「吵架風箏」。圖案化的簡潔圖形很多，色彩鮮明，放上天空時很顯眼。

福岡縣北九州市的孫次風箏，有河豚、蟬等主題強烈的形式。不管是哪種，裝飾在房間裡，都是能馬上吸引目光的強烈存在。

Point
長崎風箏，大約有 200 ～ 300 種傳統圖形。

Point
獨創的孫次風箏，初代創始者是竹內孫次。

首振り虎

搖頭虎

item

place

推薦店
山響屋

有各式各樣的商品

福岡縣八女市

集勇氣與力量於一身的老虎
祝福男孩成長的禮物

Kubifuritora

鄉土玩具裡，除了馬以外，種類最豐富的就是老虎了。因為老虎名列十二生肖之內，全國各地都有傳承的鄉土玩具。

雖然日本本土並沒有老虎，在中國和朝鮮的影響下，從以前就很有人氣。勇猛果敢又會打，也用來祈求武運。現在也有人在祝賀生男孩的時候贈送。江戶時代，大阪霍亂大流行，因為用老虎頭蓋骨做的藥十分見效，被認為有驅除疫病的功效。照片是在博多學習張子的創作者，在八女製作的張子虎。不會過度威猛的形貌很有魅力。

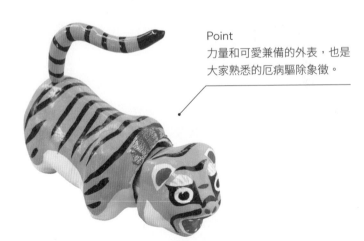

Point
力量和可愛兼備的外表，也是大家熟悉的厄病驅除象徵。

注連飾り・藁飾り

注連縄 ・ 稲草飾

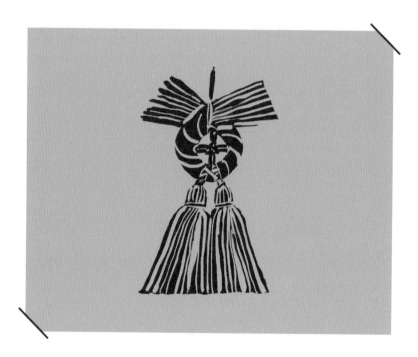

	item	**place**
推薦店 松野屋	鶴／龜／注連縄等	愛媛縣西予市

祈願豐收與感謝的
美麗飾品

為了迎接年神，正月時日本人會在玄關前掛上注連繩。

在愛媛縣南部西予市，由老職人上甲清所製作的美麗裝飾，除了這個地區的傳統設計，也有他研究了各種注連繩的搓捻法後，所開發出來的原創作品。

用自己虔心培育的稻草綁繩輪，再垂下疊疊結實的飽滿稻穗，表達對當年豐收的感謝，以及祈禱隔年也豐收的心情。

在農閒期合上雙手搓繩的工序，讓人感到他似乎透過工藝的手技祈求平安。

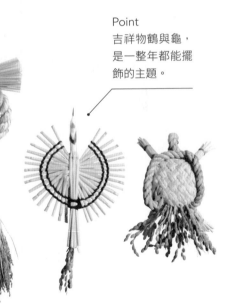

Point
吉祥物鶴與龜，
是一整年都能擺
飾的主題。

Point
上甲清的注連
繩飾，中央配
置了「寶結」。

水引細工

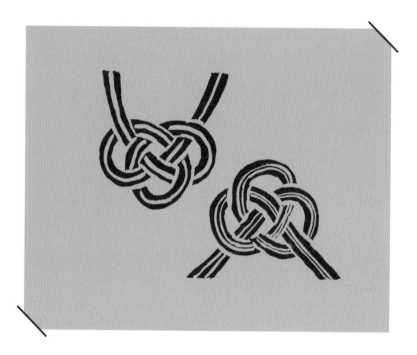

item

place

推薦店
Nowvillage

有各種設計款式

愛媛縣四國中央市

Mizuhiki-Zaiku

不只是祝儀袋
也可以用在禮物或飾物

為白色祝儀袋添上色彩的水引裝飾結，本來用在束起髮絲的元結，後來發展為裝飾，現在已成為水引工藝。近年很多創作者製作適合現代風的水引工藝，作為興趣，也是很受歡迎的手工藝。

愛媛縣四國中央市，承襲了水引傳統工藝。這裡從前栽種和紙原料楮和結香（三椏），製紙產業很興盛。在四國中央市開設工房的安藤結納店，現在也還手工製作傳統樣式的水引。正月裝飾或送禮時，試著放上誠心誠意製作的水引吧。

Point
可愛基本型的梅結，也可以作為胸針或飾品。

Point
滿滿喜慶主題的正月裝飾，由安藤結納店的村上三枝子親手製作。

Point
水引的鶴龜。

張り子

張子

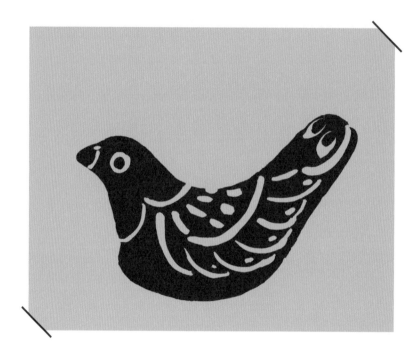

推薦店
山響屋

item

有各式各樣的商品

place

廣島縣宮島
全國各地

重覆貼上紙以增加厚度
遍及全世界的張子紙糊工藝

張子紙糊，是在木模的外側貼上幾層和紙，等漿糊乾燥後，再移除木模的技術。本來是發源於中國的技術，後來普及到全世界。聽說日本的張子，是平安時代由中國傳入，現在日本全國都有張子紙糊工藝的技術。

世界文化遺產嚴島神社附近製作的宮島張子，特徵是鮮豔的色彩。模樣也很有趣，富有獨創性。千葉縣則有佐原張子，幽默可愛的表情與獨特的形狀，也很受歡迎。

近期，也有如壽印・田中壽尚和松崎大祐等年輕創作者，創作出自由又摩登的張子作品。

Miyajima-hariko

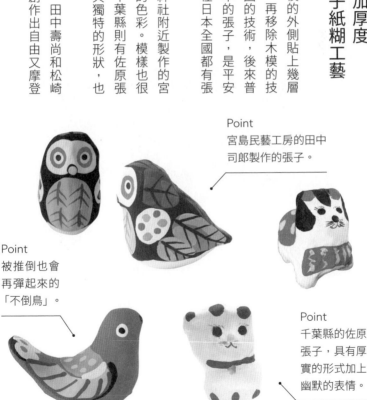

Point
宮島民藝工房的田中司郎製作的張子。

Point
被推倒也會再彈起來的「不倒鳥」。

Point
千葉縣的佐原張子，具有厚實的形式加上幽默的表情。

八橋人形

八橋人偶

item	place

推薦店
Nowvillage

生肖、吉祥物、人偶

秋田縣秋田市八橋

Yabase-ningyo

樸素幽默
秋田市八橋傳承的土偶

八橋人偶，是秋田市八橋地區的傳統鄉土玩具。將黏土倒進模型，成形後不上釉，直接素燒著色。從江戶時代開始延續至平成約 200 多年，在平成時代最後的創作者道川 tomo（道川トモ）去世後，曾經中斷過一段時間。不過，在有心市民的努力下，組成了「八橋人形傳承會」，復興了原本地人偶製作。

除了女兒節雛偶、祝賀生子的賀禮天神之外，也有十二生肖、七福神、招財貓等吉祥物。其他還有穿上相撲褌的力士選手等，很多充滿魅力的品項。

Point
說到秋田，
就會想到秋田犬啦。

也可參考 P203

Point
表情豐富的橫綱人偶，身高 25 公分，存在感很強。

Point
平成 31（2019）年賀年郵票上的野豬。

Toyama-tsuchiningyo

富山土人形

富山土偶

Point
具有樸素形式
與華麗色彩。

土製的樸素人偶
用天然材質的泥土繪具上畫

江戶時代，富山藩主請來陶器職人廣瀨秀信，讓他製作陶器。秀信之子安次郎，除了陶器以外，也創作了初期的富山土偶，是用泥土製作的素燒人偶。代表作品是天神和抱雛。從舊的富山土偶取型，黏上黏土，乾了以後，用泥土畫具沾上天然土或胡粉等染料作畫。

也有像是福德人偶等不滿2公分的小小富山土偶。從明治到昭和初期，當作甜點的附贈小禮，種類有鯛魚、寶船、天神等，很受民眾喜愛。

item

MOTIF VARIATIONS

推薦店
山響屋

生肖、吉祥物、人偶

place

富山縣富山

芝原人形

芝原人偶

Point
樸素而有韻味
的雛人偶。

以土製雛人偶
祈求庶民孩子健康成長

芝原人偶，是參考淺草的今戶人偶，從明治時代開始，在千葉縣長生郡長南町製作的土偶。有一段時間後繼無人，還好千葉惣次復活了這個鄉土玩具，目前還在持續創作。

從前，買不起昂貴雛人偶的庶民，藉由擺設這種土製人偶，祈禱孩子能平安成長。因為裡面放了黏土玉，搖動時會發出咔拉咔拉的聲音，所以也稱做「石咔拉雛」。是紮根鄉土、貼近人們生活的樸素人偶。平成6（1994）年，芝原人偶的狆犬也被用在賀年郵票上，因其獨特的存在感而備受矚目。

item

推薦店
北土舍

千葉縣長生郡長南町

place

千葉縣長生郡長南町

柳井のきんぎょちょうちん

柳井的金魚提燈

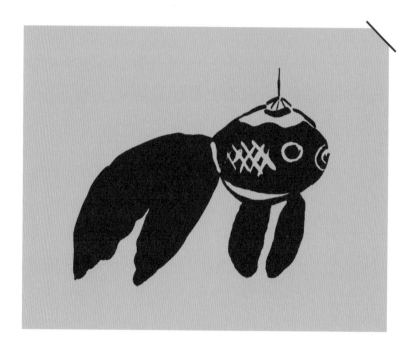

item

place

推薦店
山響屋

S／M／L

山口縣柳井市

搖曳的涼爽姿態
展現出柳井夏季風物詩

紅色身體和白色尾鰭，大大圓圓的瞳孔讓人印象深刻，這是面朝瀨戶內海的山口縣柳井的民藝品，金魚提燈。給人強烈印象的紅色身體，是用柳井傳統織品「柳井縞」的染料染製和紙而成的。擺飾時隨風搖動，以涼爽的風姿演出季節感。

柳井市中心延伸的白壁街道，會連綿裝飾上金魚提燈。可惜2020年因疫情中止，不過每年8月舉辦的「柳井金魚提燈祭」，會點上數千個金魚提燈，讓人置身於幻想的景色之中。

Yanai-no-kingyochouchin

Point
尾鰭隨風搖曳的風姿帶來清涼之氣，讓人想掛起來擺飾。

イタヤ馬

槭木木馬

item	place
COLOR VARIATION	

推薦店
KOHARUAN

有各種設計款式

秋田縣仙北市角館町

用剩餘材料開始製作的
吉祥物左馬

秋田角館名產椏木工藝，是使用椏木小樹皮內側部分，切割後編製的。

腰間掛的木籃或木筐等務農工具，由農民親自製作，據說 200 年前就開始製造了。

而椏木馬，是大人從事農作的時候，讓小孩自己玩的鄉土玩具。除了是無病息災的吉祥物，也可以像北歐達拉木馬（Dalahäst）一樣，裝飾在室內。不管是掛在牆上或是使其在空間中站起來，都會有很棒的效果。

＊「馬」(uma) 倒過來變成「mau」，和「舞」同音，是在喜宴時的舞蹈，被認為是招福好兆頭。

Itaya-uma

Point
被認為會帶來好運，朝左奔跑的「左馬」，將腳張開也可以站起來。

Point
使用部分染成茶色的木籤製作的椏木工藝（籃子等等），可參考 P74。

PART 2

必備基礎知識

說到「民藝」，到底本來是什麼概念呢？

有什麼應該知道的重要人物和術語嗎？

為了回答這些問題，我們整理了平易近人的基礎知識。本書後半部分請教了串聯起傳承工藝的專家達人，請他們告訴我們享受手工藝的方式和深入了解與品味之道。希望能幫助您以自己的觀點選擇美好的器物。

民藝？是什麼？

從日用品中看出美
創造健康豐富的生活

現在幾乎是人人耳熟能詳的「民藝」一詞，其實是大正時代，由思想家柳宗悅創造的新詞。民藝，指的是「民眾的工藝」。他的想法是，美，要從民眾日常生活中的用品中尋找，而不是著名工匠製造的美術工藝作品。

民藝品的定義即「擁有健康的美，以手工製作的日用品」，不是鑑賞用的作品，而是可運用在生活中，具有實用性的用品。由無名職人之手創作，容易到手的廉價物品。重覆地一再製作，由熟練技術所支撐的用品。傳統與風土、受到大地的恩賜支持的……柳宗悅是這樣定義民藝的。

想在現代學習民藝
看待物品的方針

到底什麼是民藝，什麼不是民藝呢？

很多人都有這種疑問吧。狹義定義下的民藝品，是柳宗悅用他的審美意識選定的物品。在他的著作《日本民藝紀行》中提到的日本各地手工藝，可說是正宗的認證民藝品。東京駒場的日本民藝館中，陳列了通過柳宗悅審美眼光的美麗手工藝作品。

民藝運動開始後，經過了大約90年。在大量生產的時代中，當時隨處可見的日用品，有些現在已經難以入手，可能是製作者減少，或是原料日漸稀少……不過其中也還是有依舊以不變的態度繼承製物傳統的產地、窯場。

到了現代，還能稱為民藝的，多半指的是那些保持自然健全的態度所製作的物品。

理解重點是，民藝指的不是特定的事物，而是看待物品的方式、思考的方式。也許要正確理解柳宗悅揭示出的思想並不容易，但是，「從生活中尋出健全而美麗的物品，活出自己，豐富生活」的民藝觀點，對現代的我們來說依舊充滿魅力。用自己的審美觀選擇物品，就是每天都能豐富生活的契機，這或許就是民藝吧。

你應該認識的
民藝奠基者

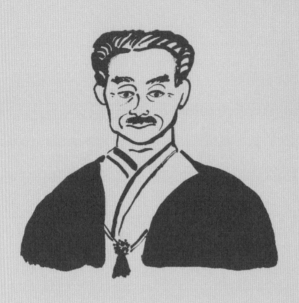

民藝運動之父、柳宗悅
（1889～1961）

就連不太熟悉民藝的人，大概也聽過這個名字吧。被稱為民藝運動之父的柳宗悅，是明治年間出生的思想家、美學學者，也是宗教哲學家。他的名字發音是「yanagimuneyoshi」，也可以讀做「yanagisouetsu」。長男是工業設計師柳宗理。柳宗理洗練設計的餐具和調理器具，應該很多人都用過吧。

在學習院高等科念書時，柳宗悅與志賀直哉和武者小路實篤等人共同參加了文藝誌《白樺》的創刊，也深入關心美術。在東京帝國大學，他專攻宗教哲學，深化一己獨到的思想。

民眾的工藝品＝「民藝」的誕生

某次柳宗悅看到朝鮮工藝品，被它的美感動了。這次相遇的機緣，使他看到了日用品中「新的美感」，通往民藝的基礎可以說於此誕生。

加上，透過英國陶藝家伯納德·李奇（可參考P136），柳宗悅認識了同為陶藝家的濱田庄司（可參考P134）。在1923年，因為關東大地震，柳宗悅搬到京都。在京都，因為從英國回到日本的濱田，也認識了河井寬次郎（可參考P135）。濱田與河井都贊成柳宗悅從日用品裡發現美的想法，他們開始認真搜集「下手物」，也就是無名職人製造的日用器物。於是在1925年，創造了新詞彙「民眾的工藝品」＝「民藝」。隔

年，陶藝家富本憲吉也加入，這4位聯名發表了「日本民藝美術館設立趣意書」，民藝運動正式開始。

走遍全國的手工藝調查之旅

民藝和「旅行」，經常被放在一起敘述，這和柳宗悅他們走遍全國調查手工藝品產地的尋訪，應該脫不了關係吧。柳宗悅精神抖擻地尋訪全國各地的民間窯場，從中發掘出美感，並對外發表他的發現。而且，他將創作者定位為「傳達正確的美的指導者」。與民藝精神共鳴的創作者們也巡訪各地，傳達思想，指導陶藝的作法。現在被譽為「民藝的窯場」的土地上，還不斷地訴說著柳宗悅、濱田和李奇他們曾經訪查的歷史。

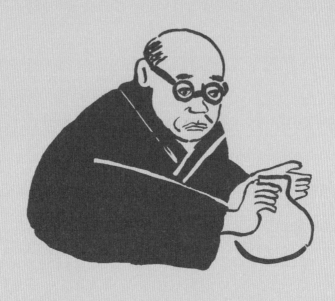

陶藝家、濱田庄司
（1894〜1978）

近代日本的代表性陶藝家，濱田庄司。外表像是討人喜歡的圓眼鏡爺爺……其實還是人間國寶的名工匠。他曾被認為是最理解柳宗悅的人。

1894年出生於川崎市，濱田進入東京高等工業學校窯業科就學時，認識了前輩河井寬次郎，兩人成為好友。之後，要說到濱田庄司的關鍵地緣，就數京都、英國、沖繩以及益子了。首先，他畢業後前往京都的陶瓷器試驗場。接下來和李奇一起去英國。現在很受歡迎的泥釉陶，也是他帶回日本的。

回到日本，他以栃木縣益子為創作據點製陶，也推廣民藝運動。雖然濱田跑遍全國產地指導，其中最吸引他

134

的莫過於沖繩悠閒生活裡的民窯了，
他多次到沖繩的壺屋工作。從各地的
古民藝陶器得到的知識和刺激，運用
在自己的陶作中，因此產生了新的創
作形式。

　現在，益子成為陶器之鎮，許多陶
器愛好者為之傾倒，也是濱田庄司的
功勞。濱田庄司紀念益子參考館（可
參考 P172）的開館，利用了私宅的一
部分，公開展示他的收藏，在那裡，
可以接觸到世界各國樸素而充滿魅力
的民藝作品。

陶藝家、河井寬次郎
（1890～1966）

　河井寬次郎，1890生於島根縣。
在東京高等工業學校窯業科，是早濱
田庄司兩年入學的學長。初期因模倣
中國古陶的華麗作風大受好評，在民
藝運動活躍的時期開始，意識到貼近
生活的「用之美」，創作了許多這類
作品。河井寬次郎也巡訪全國的產地，
在他的指導之下，影響了很多民窯。

　「生活即工作，工作即生活」是他留
下的名言，不過，在陶藝之外，他也
發揮了作家、詩人、木雕藝術家等多
樣才能。辭退文化勳章及人間國寶的
表彰，河井寬次郎貫徹了無勳無冠的
一生。

伯納德・李奇
Bernard Leach
（1894〜1978）

出生於香港的英國人。李奇是陶藝家、畫家，也是民藝運動的核心人物。青年時期，他再度來到童年時期居住的日本，和柳宗悅、富本憲吉、濱田庄司等人深交。特別和富本憲吉、濱田建立了深厚的友誼，在日本學習陶藝，回英國時，濱田也和他同行。回國後在康沃爾郡的聖艾夫斯（St Ives）開設了日本式的登窯，李奇陶藝。他重視當時少為人知的泥釉陶技法，融合東西方的傳統技術，創造新作，受到高度評價。李奇陶藝也是目前仍然在製作的製陶所，2020年迎接了開業100週年。

富本憲吉
（1886〜1963）

1886年出生於奈良縣生駒郡的富田憲吉，是以「色繪瓷器」技術成為人間國寶的陶藝家。他原本在東京美術學校學習室內裝飾。因為留學英國，受到威廉・莫里斯思想的影響。回國後因與李奇的友情，轉往陶藝之道。雖然參加了民藝運動，但是當富本往原創的製陶方向進行時，與民藝運動的朋友分道揚鑣。施以金彩與銀彩的精緻上色作品，被認為是富本的代表作。

136

棟方志功
（1903～1975）

出生於青森縣青森市的棟方志功，是世界知名的版畫家。因為視力非常差，大概很多人都記得他拿著雕刻刀，宛如要把臉貼到木板上的身影。他自己把「木刻版畫」稱為「板畫」。他憧憬梵谷的棟方，創造了洋溢強烈生命力的作品。1936年柳宗悅對棟方的作品一見傾心，日本民藝館收藏了棟方很多作品。

芹沢銈介
（1895～1984）

靜岡的人間國寶，染色家芹沢銈介。受到民藝運動的啟發，留下許多自由而悠然的作品。

芹沢深受沖繩傳統染織「紅型」吸引，學習型染的技法。作品的特徵是將大膽圖案化的主題加上鬆緩自在的構圖，他可親的作風現在依然有許多愛好者為之著迷。可以在靜岡市立芹沢銈介美術館看到他的作品。

最好能知道的
用語集

用之美

說到民藝，與「用之美」是無法分開而論的。不是為了整飾外在形貌加上的華麗裝飾，而是一心追求實用品的功能，自然生出的美，以及因為實際使用，會更加突顯物品之美的想法。

不只針對手工藝物品，用之美是超越時代的理念，也大大地影響了機械生產的製作設計的世界。

美術工藝運動
Arts & Crafts Movement

19世紀下半期，由英國思想家、設計師威廉‧莫里斯提倡的運動。當時的英國，因為18世紀後半開始的工業革命，使用機械製作的工業生產盛極一時。日用品從手工藝的物品轉向大量生產的製品，勞動更趨分工，也是勞工失去勞動喜悅的年代。這時莫里斯倡議回復中世紀手工藝的運動。希望能夠再創造被美麗的物品圍繞、能在勞動中找到快樂的社會。這樣的思想影響了世界各國，在日本也影響了民藝運動的創始。

陶器與瓷器

器皿因為材料的差異，大致可以分成「陶器」和「瓷器」。陶器的材料是陶土，特徵是能感覺到土的溫度的觸感，也被稱為「土物」。譬如沖繩的沖繩陶（やちむん），就是陶器的代表。紅土生發的質感，滿溢著陶器魅力。

瓷器是以含有高嶺土的陶石為材料進行燒製，特色是白色基底與像石頭般堅硬的質感。用手指輕敲的話，會發出「鏘」的高音。砥部、有田和波佐見是代表性的日本瓷器產地。

織與染

日本傳統的布製法，大致可以分成織與染兩種。所謂的織，是先染絲再織的布。也叫做「先染織物」，「絣」（かすり）是其中代表。另一方面，染指的是先縫製白色的絲線，再染上顏色或圖樣。江戶小紋或是使用在手拭巾等注染之類的型染，染製出美麗圖案的友禪染或絞染等都是「染」。

松野屋提倡的「民眾的手工業」指的是什麼呢？

不是「民眾的手工藝」
是松野屋的「民眾的手工業」

本來「民眾的手工藝」＝「民藝」，是無名工人製作的生活道具。然而隨著時代變化，超市變多了，大量生產的石化製品和外國進口的物品等廉價家庭用品的人氣節節升高。在這之中，庶民之物，民藝，漸漸離人們的生活越來越遠。

但是，「用之美」指的是我們本來可以很隨意使用的東西。所以我提倡「民眾的手工業」，也就是「荒物」（家庭雜貨）。

荒物雜貨
是庶民不變的生活用具

在我小時候的昭和30年代，商店街裡有那種擺滿日用品，擠到不行的「荒物雜貨屋」。就像現在的家用品商場，鐵皮水桶、水盆、畚箕、掃帚、洗衣板等雜七雜八的生活用具，都可以在那裡買到。那邊擺的「荒物」，真的就是庶民生活的用具。

日本的荒物，不是創作者，而是農家的人們或是很久以前就存在的小鎮工廠製作的，不是大量生產也不是小量生產，是中量生產。容易入手的價格，堅固持久，使用自然材料，能夠享受物品經年累月的變化。那種「荒物」不是民藝概念的「民眾的手工藝」，而可以想成是「民眾的手工業」。

多年來，我所提倡的是這種好用的「民眾的手工業」，這樣的「荒物」。

即使放到現代生活也很好用

電器製品普及的現在社會，很遺憾，傳統的荒物漸漸消失了。於是我思考，希望能有「生活的傳承」。譬如說掃帚。深夜不能使用吸塵器，如果是掃把的話，晚上10點回家也可以使用。

很多傳統用具，在現代都還能發揮效用，如果在日常生活裡聰明地納入這些用具，應該能幫上很多忙。

傳統的生活用具，在不造成製造者負擔的範圍內，也有必要配合現代生活加以改造。例如昭和時代的和掃帚，使用了粉紅色或金色的線，為了配合現代的感覺則減少線的顏色種類。如此一來，就能造就新的需要，配合現代人的生活，提出更加升級的「用之美」。

142

堅固製造「極耐用」

Heavy Duty，「極耐用」這個詞，是1970年代，由小林泰彥介紹到日本，風行一時，是關於美國文化的概念。在英文裡大概是堅固、耐用，再加上能夠在嚴酷的大自然裡承受過度的使用、徹底實現機能美的真貨等等意思。在這種脈絡下，像本來是農場作業服的牛仔褲、戶外用品等也受到矚目。

堅固、禁得起時間刻畫、容易下手的價格，總之是注重使用價值的「用之美」物品。我認為，極耐用、荒物雜貨、民藝之間都有這些共通之處。

選用天然材質物品的意義是？

物品與生活方式的選擇
和我們的未來息息相關

關於我老家香川縣豐島過去發生的產業廢棄物品非法丟棄事件，我曾經參加過討論的合宿營隊。一開始還只是想著，為什麼會發生這種事情呢？心裡覺得很難過，但島上的人丟出一個問題：「那麼，垃圾是誰丟的呢？」我瞬間覺醒了。

我察覺「每個人都是當事人」，首先全面檢討了自己的生活。要使用能長久使用，總有一天會回歸大地的物品。我改變選物標準，最後決定使用天然材質的傳統手工藝物品。在用的時候除了心情會變好，也會湧起對土地的生活、歷史和自然環境的興趣，探索的樂趣會自然延伸。我希望就算多一個人也好，想把這些事分享給更多人，於是開始經營 jokogumo。

將自己使用了以後心情會舒暢的東西介紹給大家。選擇自己的生活，也就是認真選擇我們的未來，我慢慢體會到這一點，好像也能感受到一種豐足的心情。

請告訴我們選物的訣竅

如果花了時間好好選
就能一直喜歡下去

選東西的重點，就是不要急。「大受歡迎」、「產量極少」、「現在不買就沒有了」，我們很容易因為這些話術而焦急起來。如果急著買了，就算後悔，要放手也很花工夫，丟掉也捨不得。結果就是把東西收到深處，囤積起來……比起現在不買的壓力，無法放手的壓力更加巨大，我想這是時代的難題。

確實，很多人都會抱著「那時如果不買，接下來很難再遇到」的心態。

不過，以為自己沒買成會覺得可惜，但事後常常出乎意料地就忘掉了。「想要！」的時候先深呼吸不要輕舉妄動，如果那個「好想要」的感覺一直留在心底，下一次碰到時不要迷惘，那時再出手就好了。那樣買下的東西，和買東西的喜悅，以及對東西的愛惜，都會更強烈。如果是一直喜歡的物品，也就能長久地用下去。

長久使用物品的樂趣是什麼？

和時間共同成長的物品含納了時間，成為特別的存在

如果想長時間使用一件東西，而且是舒服地使用的話，我們不會選擇容易因時間而劣化的東西，而會選擇能「成長＝享受跟歲月一起變化」的物品。這麼一來，身邊大部分會是天然材質製作的手工藝物品。

陶器用久了會出現自然的釉紋，木器皿會滲入油脂，布料會因為飽含空氣變得柔軟。而顏色養得很美的提籃，也會散發出令人沉醉的魅力。塗上油保養或用毛刷整理，照顧物品，越使用越能養得好⋯⋯物品會發揮出新品沒有的韻味，成為含納了時間魔法的特別存在。

金繼、補丁、重塗
為了長久使用的修補

話雖如此，不管多小心使用物品，總是會發生破裂、破損或是發黴等失敗的情況。因為害怕這些狀況而對天然材質敬而遠之，這種心情我是了解的……不過失敗也是一種經驗累積，下次活用經驗就沒問題了！首先，先試著想想，為什麼會發生這種事？不能修理嗎？然後可以試著打聽，這是哪裡的誰製作的，是跟誰買的，如果是長久使用物品最開心的事。

知道這些事，應該可以輕鬆地跟對方請教。

譬如，漆器可以重塗，陶器則有金繼的方法，修繕布料的話可以補丁加上重染。這個社會，意外地有很多「修補」法。像是金繼或補丁都有相關課程，如果能把這些技能學起來，自己修補也不錯。

仔細選物的話，使用的樂趣就能長久地持續下去。某天會突然發現，身邊都被喜歡的東西包圍了，也許那就

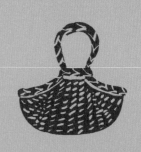

美感該如何學習呢？

用多多看來培養眼光

你知道自己喜歡什麼，覺得什麼東西美嗎？要保有自己內在的鑑賞軸心，我建議「總之要多看」。我在百貨公司工作時，看了橫跨各類型的眾多物品，除了去廠商或中盤批發商的展示會，也會出差去產地看。

百貨公司或專門商店，也就是所謂的「店面」，是透過策展人或採購的精選，是整然有序物品的空間。和美術館或民藝館等場所一樣，是只有被

篩選過的物品，可以從中知道選物人的美感。另一方面，如果直接到產地，則會看到沒被整理過的東西，能認識到未被篩選的物品，是玉石混同的狀況。我經常聽到有人反映「去了中意的器皿產地或工房，結果那邊擺了很多跟預期完全不一樣的物品」。人們覺得好的東西，很多都是策展人從雜多的品項中篩選出來的，也有些時候是跟產地表達出自己想要的方向，請對方製作的。會有這樣的發現，也是去了產地之後的效果，那麼，在眾多

物品中，如果是自己來挑選，會選擇什麼呢？會喜歡什麼呢……大概能有這種新的覺察吧。

發現「喜歡的店」以後
請經常去拜訪

即使如此，大家不一定有必要都要培養「專家的眼光」吧。在忙碌的日常生活裡，四處搜尋，也許是不太合乎現實的做法。這種時候，我們就要找到自己「可以信賴的人或商店」。

很多「選物店」有各自的選物標準，譬如會放什麼樣的東西在店裡，但是不會選擇什麼樣的東西之類的選物標準。如果覺得某間店推薦的東西和自己的感覺很合的話，那就不妨常去看看。以那間店為標準，可以發現自己

喜歡的東西，也比較不會發生滿心期待到了選物店卻失望而歸的事了。而且，店員也會知道你的喜好，推薦適合你的東西。

現在社群媒體普及，個人製作後上網宣傳的創作者也增加了，網路上充滿著各種物品和資訊。所以，只要上網，就能看到很多東西。不過，我認為，就因為現代社會增加了無數的選擇，連結起「創作者」和「使用者」的「串聯者」角色，會越來越重要。

選擇民藝器物的訣竅是？

使用了才會明白的器物魅力

選擇器物，不只是著重「好看」，「好不好用」也很重要。跟繪畫和海報不一樣，器物的一大特徵是「能在日常生活中使用」。

舉例來說，色彩繽紛，畫了很多圖案的器皿，在賣場乍看之下，單看器物本身，就作品上是完成了，也很美麗。可是，帶回家放上料理，怎麼菜色在這盤子裡看起來實在不好吃。器

物的顏色和圖案，卻妨礙了料理的美好。當然，那種器皿也有其魅力，但我不禁覺得並不符合「用之美」的理念。民藝派的器物，外表大多不太起眼，是樸素的器具。但是，盛裝食物後，不管裡面是什麼料理，看起來都很美。於是自然就會常常使用那些器皿，那就是民藝器皿的魅力吧。

選擇器物時，很多是得用了才明白的。即使當初覺得不錯買了下來，可能會跟菜色或其他的器物不相襯，或者大小和飲食風格不合……最後就束

之高閣不再使用了。

但是，我想這種失敗多發生幾次也好。用了以後會漸漸發覺「我還是喜歡這種東西哪」或是「我常用的就是這樣的東西嘛」。現在買東西的時候，為了減少失敗，很多人都會事前搜集大量資訊，不過，不實際使用，很多事不會真的明白。不斷地失敗，但繼續過著熱愛器物的生活，就能更真摯地面對自己的生活方式。因為經過這樣的時間，身邊的物品，會自動收斂到適合自己的美學和日常的東西。

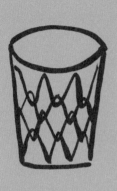

享受器物的搭配樂趣

這幾年，流行所謂「一盤料理」的做法，把所有的食材都安排在一碟盤子裡，這也很有趣。不過，配合料理選擇器皿，也是享受生活的方式。像是特意使用日本式的染藝器皿來搭配洋食，或是用素雅的黑色對比出當季素材的顏色等等。排列幾個小小的器皿，享受器物的組合搭配，也是滿不錯的。如果用黃色等較強烈的色彩當作重點色，搭配的種類可說是無限多。就算家裡沒有很多器皿，靠著搭配的功力，也可以變化出適合季節和各類活動的餐桌組合。希望大家盡享器皿專有的「用之美」。

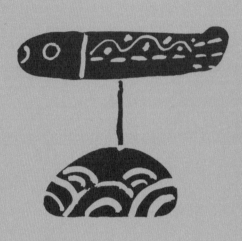

該如何享受 物品的歷史及背景？

請教北土舍的松村先生 ①

認識物品周邊的故事
愛惜之情就會油然而生

我在千葉縣夷隅市改建保存了一棟
100 年前興建的古民宅，現在在這
裡開了一間叫做北土舍的店鋪，賣的
是工藝品。

現今傳統工藝的製作者急速地減少。
創作者高齡化、商品製作的工序太複
雜費時因此無法量產的成本問題、小
規模生產所以沒有人可以幫助行銷等
等，問題堆積如山，無法一一處理。

但是，日本自豪的手工藝如果消失了，
也實在是太悲哀了啊。不只是工藝，
如果能切身感受到手藝品的優點，知
道物品背後的故事，從知識之樂開始，
也許是不錯的開始。

舉例來說，千葉縣的傳統工藝品房州團扇。本來房州（現在的南房總地區）並不是團扇的產地，是「江戶團扇」所用的竹子的產地。聽說關東大震災時，因為江戶大火，逃出來的團扇盤商和職人移居房州，開始在房州製造團扇，據說那就是房州扇正式的開端。

「房州團扇」的始祖，其實是「江戶團扇」。想到江戶時代的庶民，很平常地使用這種團扇，不覺得深深感慨嗎？夏日、風鈴、撈金魚、煙火大會、房州團扇。一邊想像著當時的時代背景，一邊品味職人的手藝創造出的溫柔韻味吧。雖然只是小物件，一定能從其中感受到更多的愛意。

只要持續使用
就能守護傳統

日常生活裡身邊的東西，自己沒什麼特別理由但滿意的東西、用了以後單純覺得舒服的東西……如果能選用這些器物的話，我認為會很不錯。我自己在用喜歡的陶器濾杯沖咖啡，用我最喜愛的沖繩陶杯喝咖啡時，會感覺到一股精神上的充實。在店裡如果有特別喜歡的東西的話，希望你務必問問店員或創作者，為什麼會是這個圖案呢？是什麼樣的人創作的呢？這麼一來，就了解了物品背後的歷史或故事，而這種精神上的充實感，帶來了生活的豐盈感，而持續愛用商品，結果也能守護傳統。

請教北土舍的松村先生②

幸運物（緣起物）是什麼？

日本人從古以來
就最愛「幸運物」

根植於在地的風土與傳承的鄉土玩具，用土、木頭或紙製作的人偶，祝願著孩子們的成長，而各樣的玩具，也用於孩子的遊戲中。

鄉土玩具的存在，和日本人喜歡「幸運」，有著深刻的連結。現代人太過習慣於ＩＴ和高科技的機器，似乎遠

離了求神拜佛的行為，但是碰上了疫情，amabie 突然開始大受歡迎，收集御朱印的潮流也持續中，大家果然還是很愛「幸運」吉祥物。招財貓、七福神等幸運的主題，現在依然尚未消失，可以在很多商品中看到。幸運物是為了「提升運氣」，其中很多都與神社佛閣有很深的關連，在牽起人與人緣分的場地頒授給民眾。

人偶或玩具等物品，大多基於製作者的嗜好，本來是與「用之美」、「無意識的美」是不同的框架。但是，招福幸運物，長期以來貼近了庶民的日常生活。現代雖然對幸運物本身的依賴日趨稀薄，但我們不妨試著懷想那些寄託於鄉土玩具中的民眾之心意。

＊amabie＝アマビエ，驅除疫病的日本傳統吉祥物。

154

手工藝品的擺飾訣竅是？

試著對應季節和傳統活動展示手工藝品

竹工藝，豐收之秋就是龜鶴吉祥物的稻草手藝，在家裡設置小小的藝廊會非常有趣。到了師走12月，在家裡裝飾上各式尺寸的竹箒，這是為了讓辛苦的大掃除多些樂趣而做的一點努力。

忙碌的日子，或是家裡有小小孩，或許實行起來有些困難。但是，順應四季和傳統活動，只要裝飾一些小東西，生活就有了區隔，就能感受到季節的變化。

就像配合季節裝飾花朵和繪畫，鄉土玩具或工藝品，也因應季節和傳統活動來變換擺飾吧。

正月的話，就是注連繩或干支小物，3月雛祭的時候放上女兒節玩偶或不倒翁公主等裝飾。端午節時是天神大人人偶，夏天是充滿涼意的玻璃或細

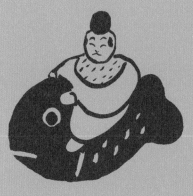

拜訪產地和
創作者的樂趣？

直接向喜歡的創作者
傳達感覺

　　當創作者也來到展示會的時候，雖然想直接搭話，但是很緊張，要說什麼才好呢？也許很多人都是這樣想的。

　　可是，因為展示會是評價作品的地方，實際上，創作者也很緊張。這種時候，就從傳達自己真正的心意開始吧。如果是喜歡的東西，就直率地告訴對方「我非常喜歡這個」。喜歡的點在哪裡，為什麼喜歡，聊了以後氣氛就會緩和下來，有時候話題會因此越聊越多。而且，如果詢問用法或保養方法的話，可能因此習得古老的智慧喔。

與創作者相遇
會更加愛上手作

本書 P208 開始，刊載了可以直接前往拜訪的工房和聯絡方式，如果有喜歡的東西，請務必前往參觀。工作的繁忙期或製作環境等狀況，會因各工房而異，最好可事先聯絡請教對方方便的時間。

我認為，手作，是「人」的創作，有趣或美的祕訣在於創作者。親自拜訪產地或工房，就能切身明白創作者的人品、孕育素材的風土和自然環境，

以及物品誕生的背景故事。以一個物品當作線索，藉此踏入未知的土地，和物品的距離會一口氣縮小，也很可能會更加喜歡。

說到民藝或工藝，很容易就會讓人覺得深奧難懂，請務必珍惜我們熱切追尋的少女心。像是常有人去動畫的聖地巡禮，去民藝的產地旅行時，一邊想著「我在雜誌上看過這個地方」，一定會是很開心的時間。

享受
日本手工藝之旅

民藝與手工藝，與這片土地緊密相連。如果想深入認識，到產地旅行是最好的方法。

本章將會介紹喜歡民藝或手藝的人會想拜訪的產地或設施、能接觸創作者或實際參觀工作模樣的工房。也許現在還不能自由自在地外出旅行，但應該能讓大家感覺到那些物品得以創生的風土或城鎮的氛圍。如果有機會的話，希望你也能實際到現場拜訪。

秋田縣
今村香織〈Nowvillage〉

京都府 河井寬次郎紀念館
haruyamahirotaka〈KOHARUAN〉

長崎縣 波佐見
haruyamahirotaka〈KOHARUAN〉

岩手縣 淨法寺
小池梨江〈jokogumo〉

岩手縣 盛岡
小池梨江〈jokogumo〉

福島縣 會津
haruyamahirotaka〈KOHARUAN〉

愛媛縣
今村香織〈Nowvillage〉

大分縣 小鹿田 · 福岡縣 小石原
haruyamahirotaka〈KOHARUAN〉

栃木縣 濱田庄司紀念益子參考館
haruyamahirotaka〈KOHARUAN〉

JOURNEY

與宮澤賢治有緣的土地

岩手縣 盛岡

文字＆攝影／小池梨江（橫雲）

喜歡手工藝的人
一定會想拜訪的民藝店光原社

在岩手縣盛岡市，留下了很多古老而美好的建築，這個北國小鎮，長期傳承了許多手工藝，不是太特別的東西，而是融入生活風景中的家常用品。盛岡是徒步或騎自行車可以輕鬆繞一圈的小鎮，喜歡民藝的人，請務必一訪。

首先不可錯過的是，由宮澤賢治命名的光原社。像是圍繞著中庭配置的舒服建築裡，岩手縣、東北地區的工藝，陶器、玻璃、漆器、木工、布、編織作品等，全國特選的手工藝品琳瑯滿目，讓人不禁忘掉時間，想要從頭開始認真地欣賞。另外，也很推薦隔壁的可否館，能實際使用民藝器物享用咖啡和甜點。

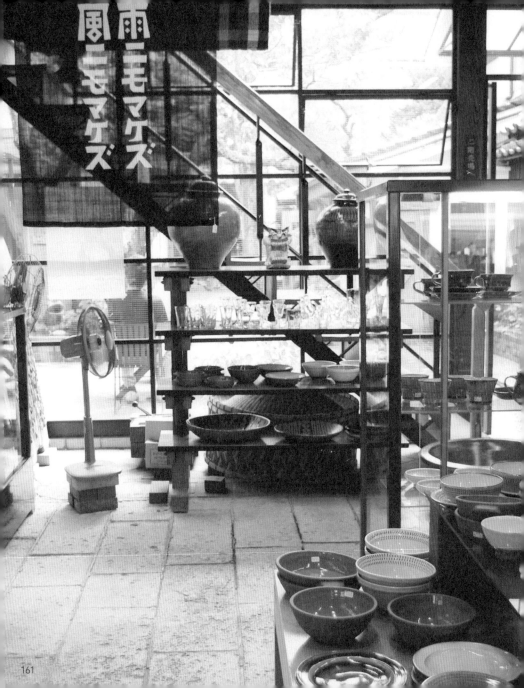

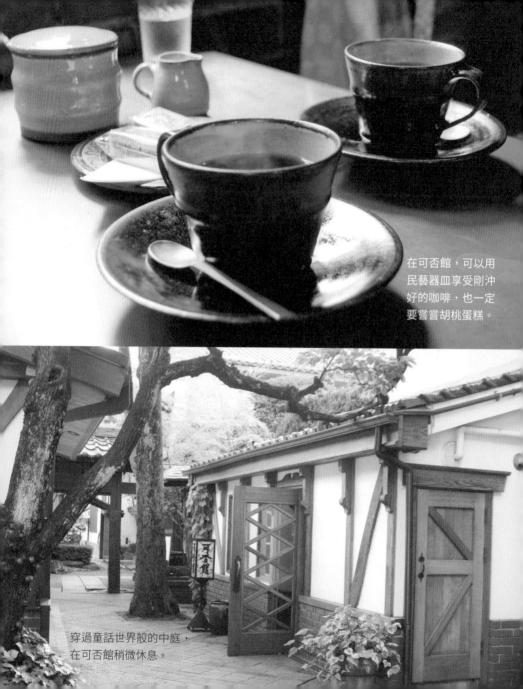

在可否館，可以用
民藝器皿享受剛沖
好的咖啡，也一定
要嘗嘗胡桃蛋糕。

穿過童話世界般的中庭，
在可否館稍微休息。

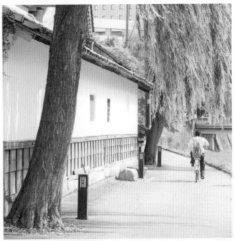

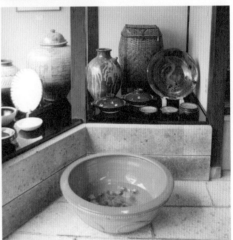

光原社店內 擺設了日本全國的民藝品	流經盛岡市內的中津川 搖曳的綠意與白壁圍牆
光原社的外觀 進入入口後 是開放感十足的中庭	編織、陶器、漆器 紙、布、玻璃 被好好美麗地陳列著

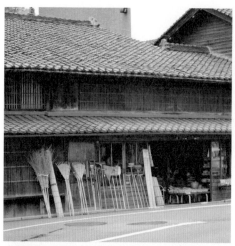

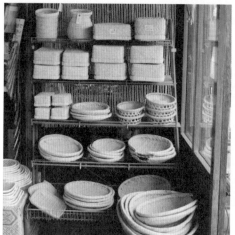
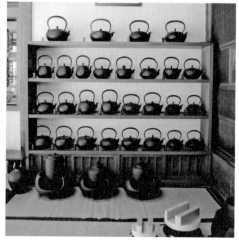

紺屋町的森九商店
大家都習慣暱稱「goza 九」

狹窄的店頭
擺滿了北國的生活工具

「goza 九」店裡排著
竹篩、竹籃、行李盒

南部鐵器店家「釜定」
鐵瓶整齊一氣排開

支撐在地人的日常生活
森九商店與南部鐵器釜定

店頭排得滿滿的掃帚和刷子等日常用具，這裡是創業200年以上的老鋪雜貨店，森九商店（通稱「goza 九」）。在大雪封閉的農閒季節，農家製作的籠子或篩子，進貨到森九，他們擔任了連結製作者和使用者的角色，竹製雪靴等雪國獨特的用具也依然健在。可以試著和他們聊聊城市的歷史等家常閒話。接著在 goza 九旁的是岩手傳統工藝、南部鐵器的店家釜定。最裡面的工房，製法繼承傳統、絲毫不變，一個一個地製作鐵器。這裡可以看到釜定所有的製品，而除了傳統用具，適合放入現代生活的設計或小物也很多，參觀以後可能會改變對傳統工藝的印象。

訪，也是當地人會輕鬆前往的地方⋯⋯家裡東西不夠了、想要找送人的物品、要討論怎麼修理⋯⋯有各種理由。因為有這樣不變的、值得依靠的店家，持續而認真地擔任製作者和使用者的橋梁，人們也認為這些店家的工作十分重要。在小鎮上繞了一圈，好像窺見了那樣溫暖的日常。

店頭排得滿滿的掃帚和刷子等日常用具，這裡是創業200年以上的老鋪雜貨店，森九商店（通稱「goza 九」）。在大雪封閉的農閒季節，農家製作的籠子或篩子，進貨到森九，他們擔任了連結製作者和使用者的角色，竹製雪靴等雪國獨特的用具也依然健在。可以試著和他們聊聊城市的歷史等家常閒話。接著在 goza 九旁的是岩手傳統工藝、南部鐵器的店家釜定。

我發現這些店家不只是觀光客會拜

＊森九商店原名「莫蓙（goza）九」，大家習慣親切地叫舊名。

JOURNEY

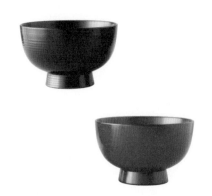

生產國產漆的小鎮

岩手縣 淨法寺

文字＆攝影／小池梨江（橫雲）

珍貴的國產漆
有六成產於這個
綠意盎然的小鎮

漆器是非常有日本風味的器具，現在日本國內流通的漆，98％依賴進口，這種事也許很意外地不為人知。而珍貴的2％國產漆中，產量占了大約六成的，就是岩手縣淨法寺町。位於岩手與青森縣境，綠意盎然的小鎮，當地很多地名都有「漆」字，可知是與漆關係極深的土地。漆是樹液，由稱為「搔子」的專業集漆職人，割樹皮讓樹液可以滲出來。漆是樹液，割樹皮讓樹液可以滲出來的樹液，通常會像結痂一樣硬掉，這是保護傷口的機制，不過，在硬掉以前，一點一點收集下來的樹液，就是作為材料的漆。據說一棵樹能採集到的漆，只有少少的200cc，牛奶瓶一瓶左右的分量。

166

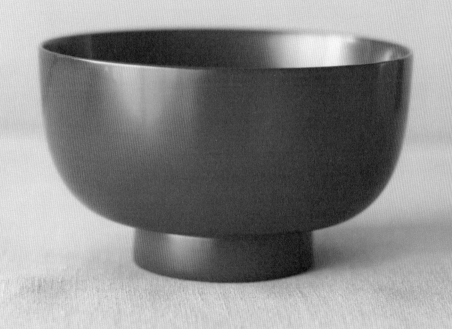

外型簡約的淨法寺
塗漆器湯碗。

傳達漆魅力的滴生寺
以參觀和體驗活動

離天台寺極近的地方，有棟建築前排了一整排已經取過漆的樹木。這是滴生舍，為了宣傳淨法寺漆和淨法寺塗的魅力而修建的。淨法寺塗，是藉著反覆塗漆來強化，很少虛飾的樸實器皿。適合日常使用，越用色澤會越來越豔麗，能感受「養的樂趣」，也是漆器的魅力。

這裡除了商品的展示販賣以外，也進行製作，漆和集漆、以及塗漆的塗師工作，關於漆的種種事物，都可以在這裡一次學習。

滴生舍也會開辦體驗活動，可以學習集漆和塗漆等工序，非常推薦安排進行程中。這是可以近身感受漆器的契機，也一定可以實際體會到漆器的美好。

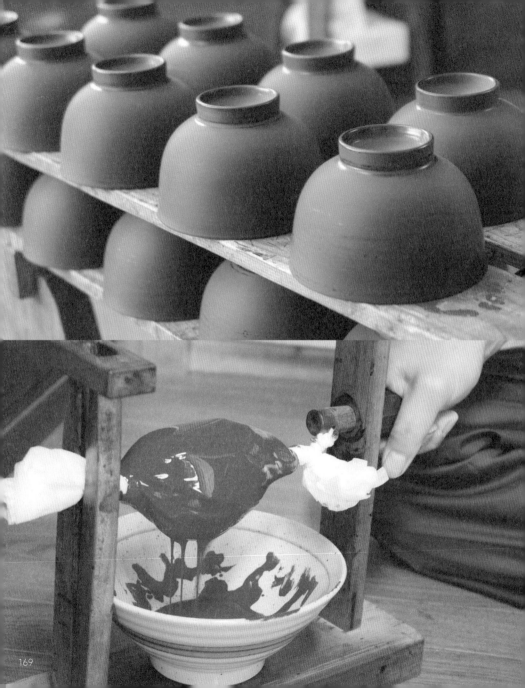

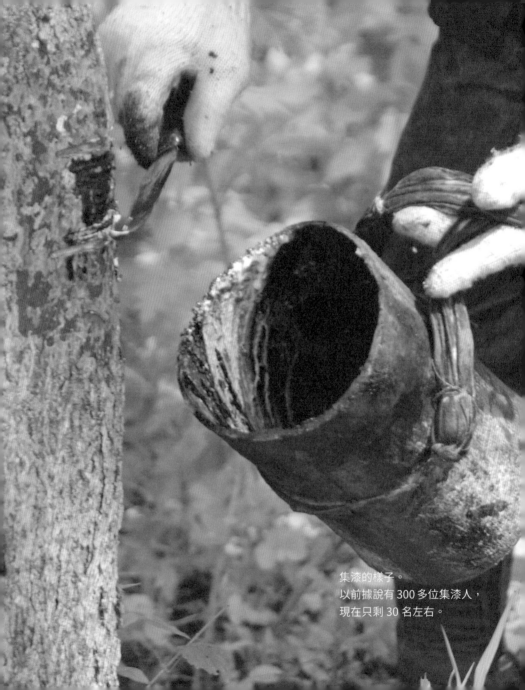

集漆的樣子。
以前據說有 300 多位集漆人，
現在只剩 30 名左右。

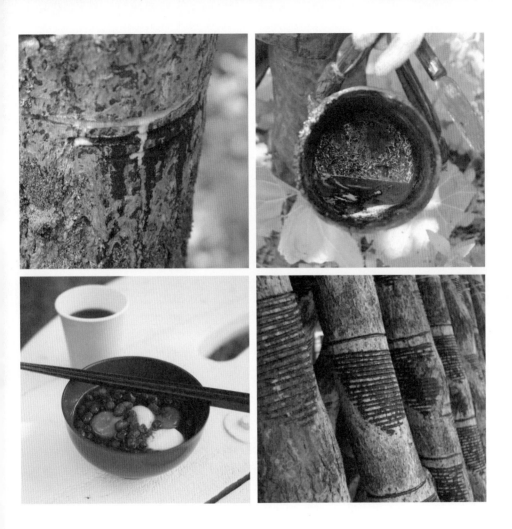

在漆木上刻下傷口 會滲出樹液＝漆	天然自然的珍貴漆 透過塗師的手塗在木底上
滴生舍也舉辦 各式各樣的體驗活動	樹木的表面 殘留著集漆痕跡

JOURNEY

前往田園的日常

栃木縣 濱田庄司紀念益子參考館

文字＆攝影／Hiro Haruyama（KOHARUAN）

因陶器市集而熱鬧的益子小鎮

栃木縣益子，每年會在春秋兩季舉辦陶器市集。

因為很多創作者直接在市集販賣作品，於是陶器愛好者從全國各地聚集在此，整個城鎮也被奢華感包圍。說到這個時期，對益子來說，是「ハレ（hare，非日常）」的時間。

這麼說來，這以外的時期也許可以說是「ケ（ke，日常）」的狀態。會期中暫時設置了棚子的廣場和停車場，回到原來安靜的樣貌，創作者也回歸到自己的製作世界。陶器市集絕對是快樂的祭典，不過，看準大家回歸日常的時間，拜訪安穩的陶器之鄉，也是一種雅興，好像可以期待和置身於喧囂不同滋味的旅行。

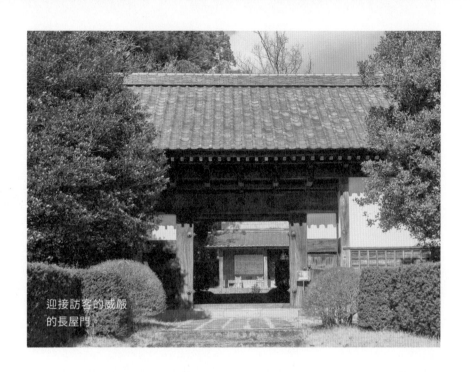

迎接訪客的威嚴的長屋門。

位於濱田庄司舊居的美術館

希望大家在「ケ（日常）」時期拜訪的，是這間益子參考館。這是間美術館，活用了大陶藝家濱田庄司（可參考P134）的自宅兼工房，他曾與柳宗悅等人共同領導民藝運動。

美術館境內有長屋門和茅葺的日式家屋、大谷石製作的石倉庫等從北關東各地移建而來的質厚重建築，讓人立體感受到民藝運動的核心概念「用之美」。

濱田和李奇有一段時間（1920～1924）一起在英國的聖艾夫斯勤勉地製陶，所以他把在那裡親身體會的田園日常，調和成日本風，在自己的宅邸和工房實踐了，應該是這麼一回事吧。

173

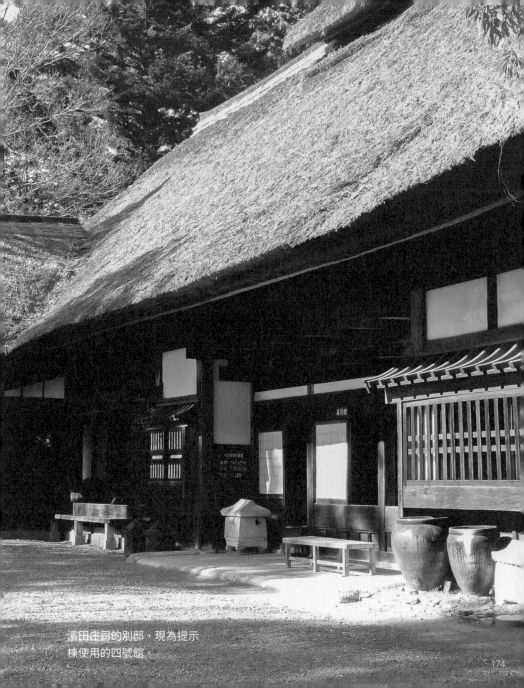

濱田庄司的別邸，現為提示
棟使用的四號館。

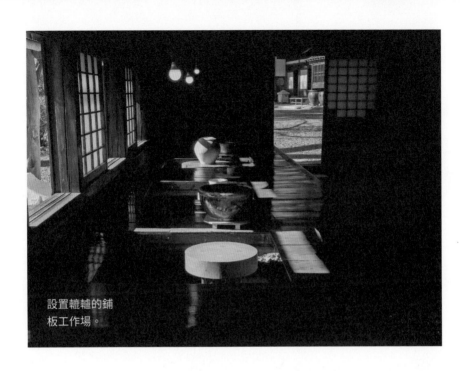

設置轆轤的鋪
板工作場。

收藏了世界各國的手工藝與
濱田自己的作品

館內展示的是曾經強烈動搖了濱田庄
司的心情，影響他創作的世界各地工藝
品。從亞洲、中美洲、太平洋各國搜羅
而來的作品，普及公開給其他創作者和
一般參觀者，希望能成為眾人的創意「參
考」，這是益子參考館的設立旨趣。

在這裡也展示了濱田自己的作品，以
及民藝運動的同志李奇以及河井寬次郎
的作品。「知名創作者的作品」和「無
名創作者世界的手工藝」，在民藝的美
學中同居一堂。

在閒靜的心情中得以一飽眼福，和生
活的參考作品面對面──為了這樣的一
段時光，請務必來「平日」的益子。

JOURNEY

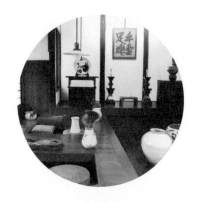

生活即工作、工作即生活

京都 河井寬次郎紀念館

文字＆攝影／Hiro Haruyama（KOHARUAN）

名工匠河井寬次郎日日工作、
日日生活的最終住宅

我對被統稱為「民藝」的工藝品感興趣的契機，是滿久以前，某次在橫越山陰地方的旅程途中，經過森山窯（島根縣溫泉津）時的事。

這裡的窯主森山雅夫是民藝運動中心人物──名工匠河井寬次郎的關門弟子，持續製作貼近生活的美麗器物的創作者。

寬次郎一再辭卻人間國寶等所有的榮譽獎彰，貫徹「生涯一陶工」的態度。也告訴弟子們「比起當好的創作者，先當一個好人」，從森山誠實的人品和創作的態度，我們能看得到他受到老師身教的強烈影響。

山陰旅行後，我強烈興起了對民藝運動的關心。數年後，在絕佳時機拜訪了

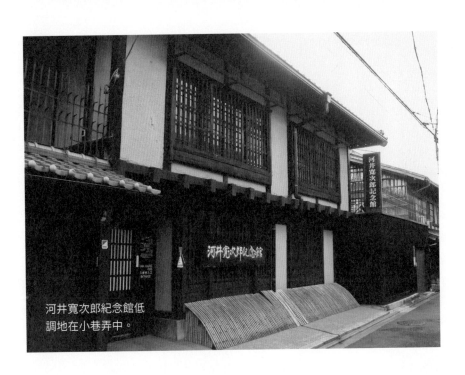

河井寬次郎紀念館低
調地在小巷弄中。

京都東山五条的河井寬次郎紀念館。

這邊是作為工作場所兼住家而興建，是寬次郎最後的居所。格子門和犬矢來（簷下的防護柵）的京町家風外觀讓人印象深刻，寬廣的屋裡，是樸素的生活空間。支持屋頂的大梁和強力的柱子，加上配置在居間的圍爐裡，讓人想起偏鄉的生活。

並且，每個房間裡準備的日用器物，都是寬次郎自己設計或根據他自己的審美眼光收集而來的。透過這些傳達而來，不炫耀的美學，極為「民藝」。

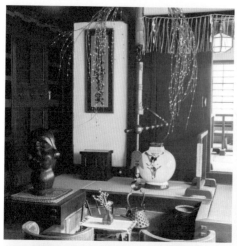

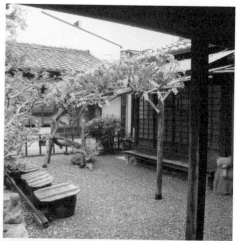

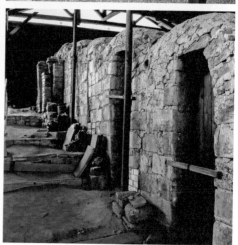

一樓圍爐裡的一角
紅白的餅花裝飾
宛如深山農家的風情

串起居住空間和
工作場域的中庭
沉著的氛圍

從二樓俯瞰一樓
李朝膳和樸素的椅子都深深融入空間

登窯讓人想起
從前的製作風景

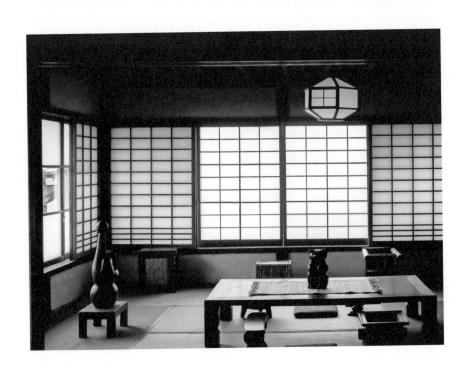

在京都市井中接觸
民藝運動的思想與美學

寬次郎留下許多名言，其中最有名的就是「生活即工作，工作即生活」。並非只影響創作者等少數職業的人，也響徹於生活在現代社會的我們心裡，是具有絕對普及性的話語。

從這名言我們知道，民藝運動不是「用即物的態度看待工藝品的運動」，是「懷有精神性的美學啟蒙運動」。如果這樣思考，工房兼住居的紀念館，可說是具體表現了民藝運動的思想和寬次郎的理想。

能懷想名匠師的高潔人品的靜謐空間，好像能給我們正視自己生活的線索。除了雅緻，可以探訪京都另一面的旅行，也很棒啊。

JOURNEY

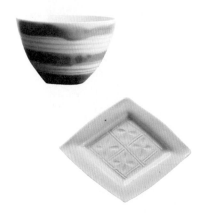

窯場密集的波佐見鄉陶縣

長崎縣 中尾山

文字＆攝影／ Hiro Haruyama（KOHARUAN）

留存了手工藝溫度的
近代式窯業地區

江戶時代，大村藩統治了現在的長崎縣中部，在領主的方針下，為了生產日用瓷器開始了波佐見燒陶器。

因產地而聞名的波佐見燒，在17世紀前半期，於中尾山聚落開始製作陶器。

20世紀的代表陶藝家富本憲吉（參考P136），對民藝運動產生共鳴，1930年也來到這個陶鄉。在短暫逗留期間內，他和中尾的陶工們一起辛勤製作，嘗試生產日常而廉價的器物。那時富本眼中所見的是，一天能拉6000個轆轤的工人和能做好500個茶碗的職人的樣貌。而富本的盟友今西洋，也寫過他遇到一天能畫好300個小酒杯的老婆婆。

從他們眼中看到的光景，我們知道昭

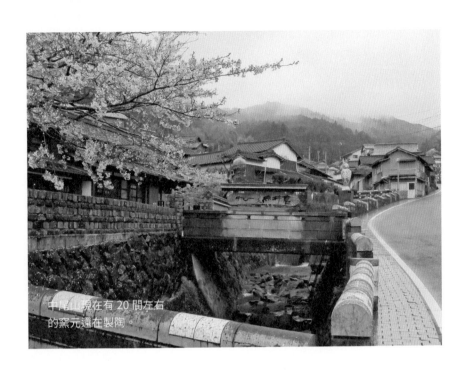

中尾山現在有 20 間左右
的窯元還在製陶。

和初期的中尾山，還是用接近江戶時代的方法，也就是人力生產製作，是無名職人們的工作撐起的民藝產地。

現在波佐見製作量產餐具的產地形象已經固定，已不能稱之為民藝的產地。

但是雖然他們（和民藝的概念相反）採用機器轆轤和壓力鑄造等新穎的成形技術，熟練職人的手工作業，還是中尾的傳統作法。這種結合了新舊技術的獨特製作工序，在當地製作的器物上，再添加了人手獨特的溫度。這也是現在近代式窯業地區雖然改頭換面，手工藝的記憶還是能傳承下去的證明吧。

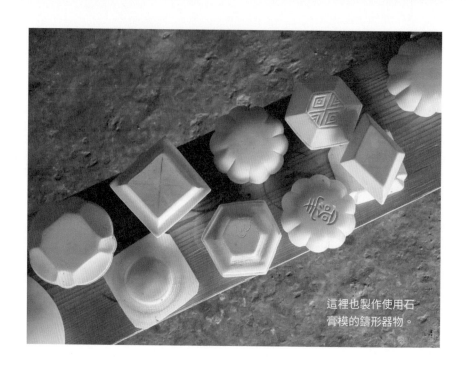

這裡也製作使用石膏模的鑄形器物。

連結起現在和過去的旅程

每年春天，中尾山會舉辦「櫻陶祭」的活動（可惜 2020 年取消了）。這段期間，平常無法進入的窯場和工房也可以進去參觀，製作現場變成活生生的主題樂園。如果有機會來到這個活動的話，請一定要去看看已復原的登窯舊址（中尾上登窯），位於能俯瞰聚落的白岳山半山腰。站在這裡深呼吸，好像能接觸到從前在此昂首闊步的無名陶匠的氣息，非常不可思議。

對喜歡器物的人來說，沉浸在過去的妄想時光，也是旅遊的祕密樂趣吧。

在白岳山半山腰復元的 世界最大規模的登窯	展示中尾山窯場器皿的 交流館
因製作好用器皿而聞名的 陶房 青	現在也很重視手工工序的 土地特性

兩兄弟般的產地

九州 小鹿田與小石原

文字＆攝影／Hiro Haruyama（KOHARUAN）

唐臼之音迎接的
傳統小聚落、小鹿田皿山

大分縣北部日田市山間的小鹿田皿山，是連結了300年小鹿田燒歷史的小聚落。用腳踩和迴轉的「踢式轆轤」成形法，以及「飛鉋」、「刷毛目」、「櫛目」等獨特的裝飾技法，使用共同登窯的燒製、加上一子相傳的技術繼承等，所有層面都保留從前的生產體制，現在有9間窯場仍然守護著傳統。

嘰、咚、嘰、咚。

在小鹿田皿山迎接旅人的，是寂靜的山村裡回響的沉重聲音。

這是磨碎泥土再精製的「唐臼」所發出來的聲音。所謂的唐臼這種木製器械，

＊有5間窯場營運共同窯，其他窯場則在各自的窯燒製作品。

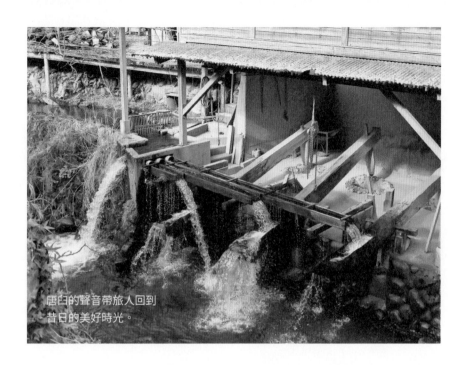

唐臼的聲音帶旅人回到
昔日的美好時光。

• •
像是鹿脅和搗米用的杵合體的形狀。藉
由水流的力量磨擦動作，有勁地搗到泥
土的時候，會發出「嘰～咚」的聲音。

人類的記憶，是經由五感立體成形的。
入選「日本聲音風景100選」的這個
聲音，作為小鹿田的象徵，和窯場林立
的景觀一同成為旅行回憶的片段，深深
地刻印在來訪者的心裡。

鹿脅＝威嚇小動物的農家水利裝置。

185

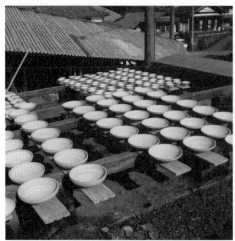

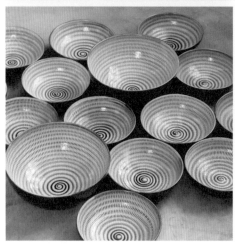
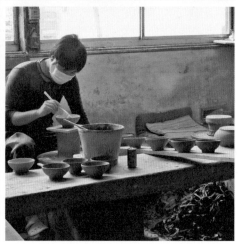

小鹿田皿山
用日曬曬乾器皿的風景十分壯觀

在小鹿田有 5 間窯場
使用共同窯燒製

小石原鬼丸豐喜窯
飛鉋的手技讓器物閃閃發光

培育年輕後繼者的
小石原窯場

守護傳統也引進現代技術
陶鄉小石原

小鹿田西邊，越過縣境的福岡縣東峰村，有個另一個名為小石原的陶鄉。

這邊是九州東北部的窯業先鋒，據說是17世紀末黑田藩開的窯場。其實，前面介紹的小鹿田皿山，是日田山領（幕府直轄地）的代官從小石原挖角職人，才開始的產地。也就是說，小石原燒，對小鹿田燒來說，是像大哥一樣的存在。

小石原製作的器物的特徵，幾乎和小鹿田一樣保持傳統的裝飾技法，也用新釉藥在色調上取得變化，挑戰現代的形狀造型，並因應生活的變化施加許多工夫。在燒製上，很多窯場導入了現代式的瓦斯窯，是巧妙混合了傳統技法與進

取個性的陶器。

兩地產區如兄弟（還是要說親子？）一般緣分極深，然後各自邁向不同的道路。

一邊享受鄉間的景色，然後慢慢地尋找喜歡的器物，這樣的旅行，一定會讓喜愛手工藝的人怦然心動吧。

JOURNEY

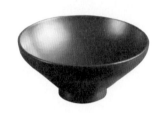

孕育漆器與工藝的土地

福島縣 會津

文字 & 攝影／Hiro Haruyama（KOHARUAN）

歷史悠久的城下町
持續 400 年的會津漆器

從位於福島縣中央的郡山車站，搭乘磐越西線往西，邊看著車窗外壯闊的磐越山身影，在列車上晃著，一個小時左右能到達會津盆地的東入口，會津若松站。

以會津若松的城下町為中心的會津地方，從16世紀末到現在，不斷持續著漆器的生產。以前，從材料的確保到加工到精修成品，都是在這地區一貫完成所有的工序，不過，這幾十年，漆原料的採收幾乎一直是中斷狀態。

這個工作桌的漆也重覆塗了很多次。

日本的珍貴國產漆

所謂漆樹，是漆木的樹液精製後的天然塗料，採漆的「刮漆」工作是重勞動，亦需要職人多年的經驗和知識。會津地方因為後繼人的培育和收益的確保等問題，無暇顧及漆的自給，使用的漆大多是從中國進口的替代品。

其實，這不是僅限於會津的現象。令人驚訝的是，現在日本國內的漆器業界使用量的98％左右依賴進口。

而且，幾年前文化廳發布了通知，「用於文化財修復的漆要是國產漆」，可以想像國產漆今後會越來越珍貴了。

189

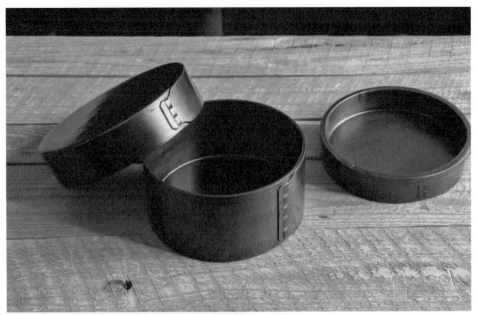

奧會津檜枝歧村製造的
黑檜曲輪飯盒
反覆塗上底漆的樸素逸品

村上先生進行
集漆的工作大概是在 6～9 月

會津若松站是會津地方的玄關口
培育地方文化的城下町

會津的嘗試──
讓從前的集漆工藝復活

和居住在會津的塗師村上修一，已經往來超過10年了。村上先生本來的專業是塗漆工作，現在在夏季的四個月左右，也花時間在集漆工作上。那是他為了尋找會津漆器得以生發的原風景，並且為了更深入面對塗漆工作，所開始的新嘗試。

2年前的秋天，村上先生讓我和他一起實際前去集漆。漆木森林也是熊的活動區域，因此要用大音量播放驅熊的音樂，才能一邊工作。6月左右開始的集漆季節在那時已進入尾聲，我在旁看著村上先生小心翼翼地入手當年最後一批漆。

紅牛等鄉土玩具
和傳統手工藝現仍留存

會津地方不只是漆工藝的產地，在悠久的歷史中，會津也培養了豐富的工藝文化。從前在布魯塞爾萬國博覽會得獎的會津本鄉燒陶器、全國知名的紅牛幸運物和不倒翁等鄉土玩具，這邊可以說是鄉土手工藝的匯聚地區。

如果有機會前往會津，可以樂遊於這些鄉土工藝中，同時，在廣大盆地環抱的群山中的某處，讓集漆技術靜靜復活的努力正在開展，不妨一同神馳其中吧。

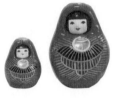

傳統與個性閃閃發光

愛媛

文字＆攝影／今村香織（Nowvillage）

溫暖的土地
長養悠然自在的創作者

位於四國西側的愛媛，美味的名產柑橘，據說是3個太陽培育出來的——天空中的太陽，反射在海面的陽光，以及一層一層的石牆反射的陽光。燦燦光輝的太陽，為山與海帶來豐富的果實，也為人們的心帶來元氣。說起來，這邊的創作者比較多是充滿南國氣質開朗的個性，這應該也和氣候有關吧。

重視祭典和傳統活動和風俗的愛媛，也還在製作稻草和竹子的手工藝、與民間故事及民俗娛樂有關的鄉土玩具、砥部燒的器具、紙玩具等。講述這區域的歷史和文化的健朗的手工藝作品裡，好像能聽到那可愛而柔軟的伊予（愛媛古名）腔。豐饒的情境就在眼前展開。

愛媛山海與柑橘的絕美對照

從梯田遠望 西予市明町的 透明大海	北條鹿島的傳統活動 「櫂練舞」
宇和島八鹿舞的 可愛鹿面具	

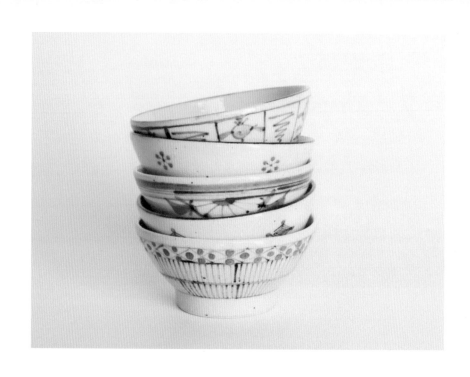

古砥部傳承至今
長戶製陶所的器具

砥部燒的產地伊予郡砥部町，有近 100 間窯場連綿相連。特徵是白瓷上染上青藍的日用器具，在長戶製陶所（陶彩窯）製作的是復刻江戶時代圖案的古砥部紋器物。以自然和植物為主題，古風又可愛的設計，不分世代都很有人氣，是連結起傳統和現代的橋梁。窯場大多是個人或家族經營，也有在店頭設製小藝廊空間的窯，就像拜訪別人家一樣巡訪窯場，非常有趣。不過，狹小又彎曲的路很多，地圖是必備品，砥部燒傳統產業會館中有窯場的地圖可取。順道一提，聚落入口的「酒藏咖啡 初雪（はつゆき）」，使用愛媛縣產米麴製作的甘酒，是必嚐絕品。

備受愛護傳承的
鄉土玩具姬達磨

松山的姬達磨，多在節慶時餽贈之用，愛媛的老派家族必定一家備有一個，是大家都很熟悉的達磨。製作姬達磨的兩村信惠是第5代經營者。25歲嫁到兩村家，從幫助公婆製作開始，對信惠來說，鄉土玩具的存在就等同於家人的存在。

出貨時，就像把自己的孩子送出門一樣，「要好好被愛護喔」，總會在心裡這樣低聲祝福。抱著敬意和溫柔，面對鄉土玩具，兩村家誠心誠意的工作態度，可看到從初代開始幾乎不變的一貫作風。

在道後溫泉的土產店「今治屋」、「步音」也有販賣，在溫泉街散步時可以找找。溫暖笑臉的金天達磨也很可愛。

祝福好日子
伊予的水引細工

紙的產地四國中央市，自古以來製作伊予水引。安藤結納店的村上三枝子，是製作了45年的水引細工職人。在自己家的一個房間裡，製作飾品、小物和立體作品。在紙紐捲上絹絲的絹引，散發的高級光澤是水引的特色。根據不同用途，色彩和形狀都能變化自如的水引細工、卓越技巧和高雅的構造能力展現出她的厚實功力。近年她想要「保留傳統」，所以辛勤地製作寶船，每個結法都各有意義的水引細工，是祝願幸福的「心」意表現。為了讓人能親身感受到手引文化自古以來的作法和習慣，她也到各地舉辦工作坊，倍受好評，大家都反應「從此更愛手引了」。

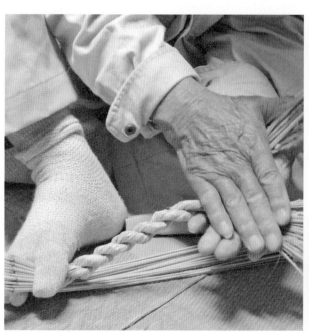

用美麗的稻草製作「寶結」的注連繩裝飾

以米鄉廣為人知的西予市，上甲清在這裡製作注連裝飾。種田、割稻、做稻草、搓捻作業，他用盡全身精神一手製作的裝飾品，現在從全國來了大量訂單，非常受歡迎。其他也有鶴或龜的裝飾，如果有額外要求，也會做圓錐稻草堆（把脫穀後的稻草圓成圓錐狀）或是米俵，是稻草達人。作業場在放了農耕機器的倉庫2樓。忙的時候從一早到深夜都在捻製工作，這裡有很多讓工作有效率進行的用心裝置，宛如祕密基地一般。上甲伯伯說：「美麗的稻草，可以做出美麗的注連裝飾，這就是我的生存價值」。重覆著不為人知的努力，在注連裝飾賭上人生的上甲伯的笑臉，就像愛媛的太陽一樣，眩目耀眼。

JOURNEY

堅韌而溫柔的手工藝

秋田
——

文字 & 攝影／今村香織（Nowvillage）

面向嚴酷自然，溫暖的生活

位於北東北的秋田，從東京坐新幹線大約3小時可以抵達。冬天的時候，越接近秋田，積雪量會突然增加，眼前是一整片優美的銀白世界。活用木頭的特性，樺木工藝、曲輪飯盒、木編工藝和漆器等，功能優異的手工藝品向來受到喜愛，木芥子和鄉土玩具，也提供了漫長嚴冬裡的小樂趣，溫潤了人心。在寒冷地區緩慢生長的木材，木質精細，非常堅固。秋田的手工藝，讓人感覺得到這種超越嚴酷自然環境的堅強，以及在生活中尋求的溫暖。

說到秋田的民俗活動，一般會聯想到「生剝」，不過縣內祭祀稻草做的道祖神人偶的聚落很多，近年形成了祕密的熱潮。配合手工藝旅行，好像能享受到更深度的秋田文化。

連接起東京和秋田
深江色車頭的新幹線小町號（こまち）

仙北市西木町的 道祖神人偶仁王樣	湯澤市的 小狗祭典新粉細工
職人製作 橫手雪祭的豪華雪洞	

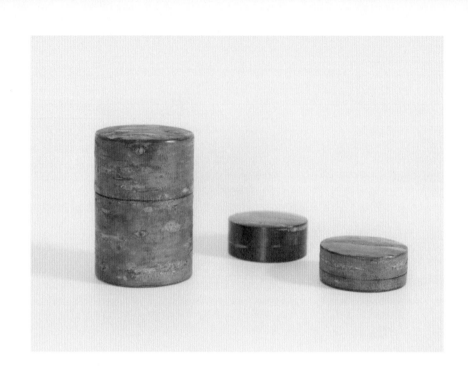

在歷史悠久的角館
活用豐富的山之恩惠

角館因武家屋敷和枝垂櫻而聞名，佐佐木常安在這裡用樺木細木製作茶筒。

他使用的山櫻樹皮木紋很美，也有保持固定溼度的優良效果。夫妻倆總是一起工作，妻子和子負責塗膠，常安則彎曲樹皮，讓它成形，是很複雜的工程，常安說「沒有妻子就做不來」，在兩個人之間，茶筒像接力棒般傳來傳去。兩人感情極好，像是呼應和般，生出了逸品。樺木工藝聽說本來是武士的家庭手工業，因為職人和盤商的互助，現在也被珍惜地傳承了下來。

順帶一提，佐佐木夫妻也在山裡開了一間農家民宿 Farm Inn 綠之風。那邊可以盡情享受大自然，初夏還能看到螢火蟲。

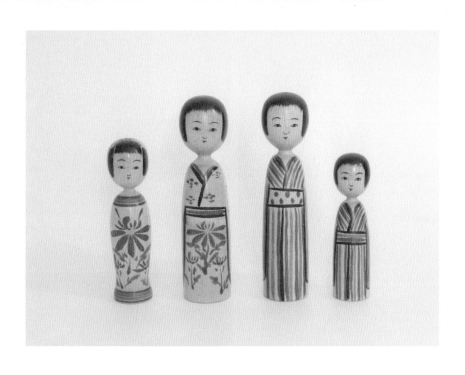

誕生於漆器產地
嫻靜的傳統木芥子

在漆器產地湯澤市川連町，高橋雄司身著橫紋和服，正在製作木芥子。秋田的傳統木芥子，稱為木地山系，在川連製做漆器原材的木地師，也開始製做木芥子。工房裡漂著色木槭的香味，轆轤軋軋做響。工人職歷超過50年。好像也很能談木芥子的事。「很不可思議哪，木芥子帶給我很多的緣分」，高橋先生瞇起了眼睛。妻子yomi在旁溫柔地微笑看著他。

每年2月，配合舊正月的民俗活動「小狗祭」，會舉辦「秋田縣木芥子展」。許多人前往尋找自己喜歡的木芥子，會場一早就很熱鬧。

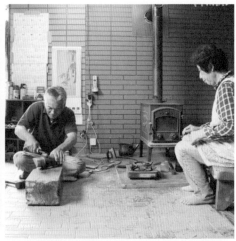

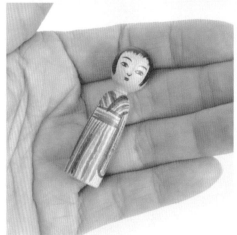

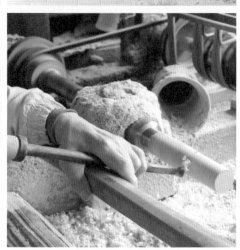

看出每一個山櫻樹皮的表情 做出形狀的樺細工	職人經歷 30 年 連呼吸都一致的佐佐木夫婦
高橋雄司製作 手心大小的可愛木芥子	使用轆轤將槭木雕出 木芥子的形狀

連結人與地方
可愛的鄉土玩具

秋田市八橋地區，由梅津秀統率的八橋人形傳承會，目前還在做八橋人偶。

八橋人偶因為後繼無人，曾經一度失傳，但是因為大家「想傳給後世」，所以接下窯場和模型，讓八橋人偶再度復活。現在他們努力復刻玩具人偶「鴿笛」。這是讓孩童吃東西時不被噎住的呪具，有被當地人喜愛的歷史，滿含祝福家中孩童順利成長的心念。梅津先生在意的是連結人與地方的親切感。充滿故事性，有時候很幽默，愛意滿滿的鄉土玩具，在我們身邊，饒富色彩地傳遞人們日漸疏遠的地方歷史和習慣。秋田市老人福祉中心裡的工房，也可以體驗上色。需預約。

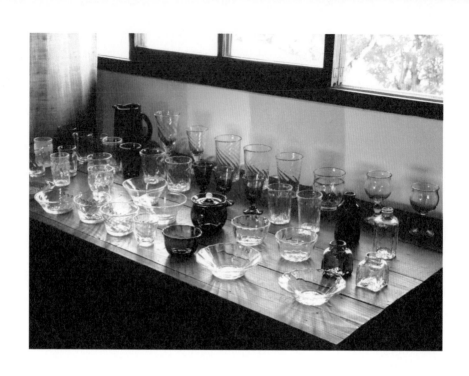

寒冷地區孕育的
溫暖玻璃作品

星耕玻璃在冬天積雪2公尺的大仙市，開設了工房。伊藤嘉輝製造杯子和小缽等堅固好用的玻璃作品。在熔解爐前，被熱氣包覆的他，用力吹著玻璃，像是流動般的衣著讓人印象深刻。妻子亞紀負責行政事務、宣傳和出貨工作。

放掉肩膀的多餘力氣，說要用「適合自己的東西」，不論是工作或生活，伊藤家都很自然放鬆。表現了他們個性的溫暖作品，散發出柔軟光芒，也溫柔照耀著使用者的心。在秋田開設玻璃爐，已經17年了，在這裡扎下新的文化的根。

改裝收納空間的工房，2樓設有小藝廊空間，可預約參觀。

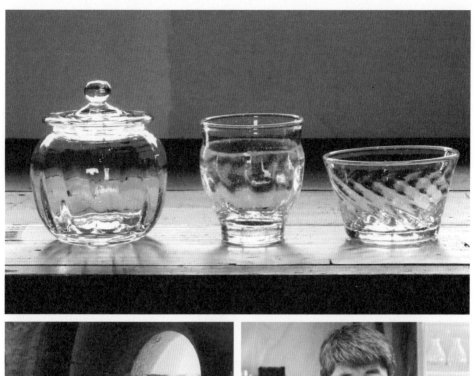

代表商品杯子
圓圓的
杯緣做得也很溫柔

自然混入的微小氣泡
也會成為玻璃特殊的表情

穩定而真摯地
面對玻璃的嘉輝先生

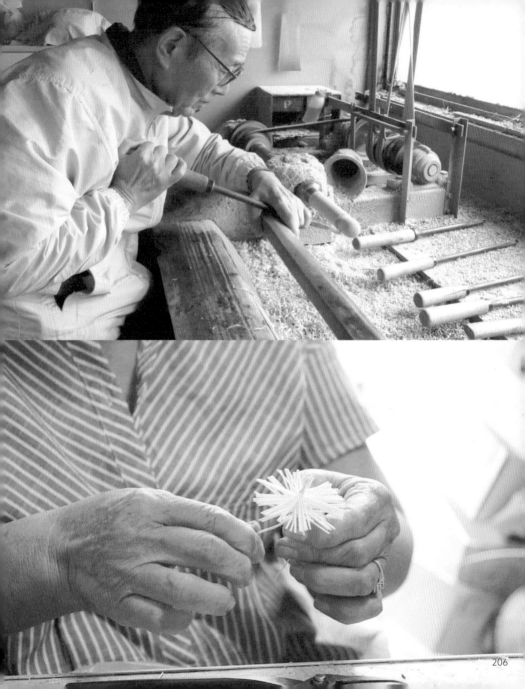

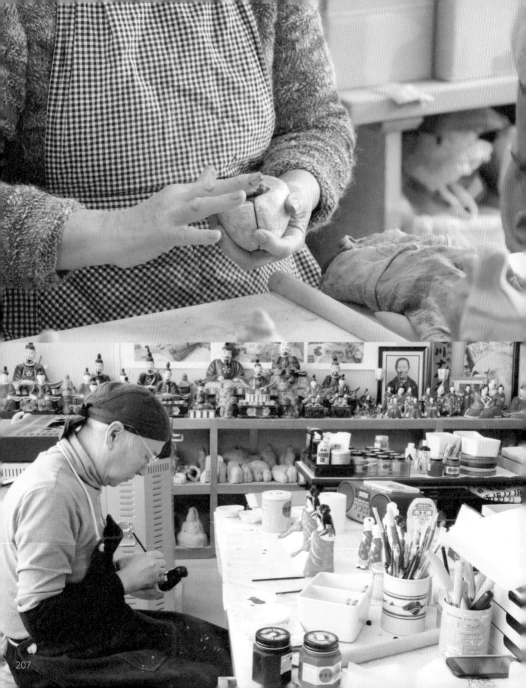

日本全國民藝館與手工藝店家 Guide

喜愛民藝或手工藝品的人，一定會想前往拜訪的民藝館和店家。

日本民藝館

民藝運動大本營，1926 年柳宗悅由等人企畫，得到許多贊同者的幫
助，1936 年開設。進行民藝品的收集與保管、調查研究、普及民藝
思想、開設展覽會等活動。第一代館長為柳宗悅，第二代館長是陶藝
家濱田庄司，第三代館長是柳宗悅長男柳宗理。收藏了陶瓷器、染織
品、木漆工藝、繪畫、金工等約17000 項展品。附設的美術館商店「推
薦工藝品賣店」，可以買到從日本全國匯聚而來的工藝作品新作。

Address：東京都目黑駒場 4-3-33
Tel：03-3467-4527　URL：mingeikan.or.jp
OPEN：10:00～17:00（最後入館 16:30）
CLOSE：週一（若遇假日則開館，翌日休館），年底與新年有臨時休館

濱田庄司紀念益子參考館

為了展示陶藝家濱田庄司長期收集的工藝品，運用濱田自宅的一部分，1977 年開館。濱田購進那些讓他自覺敗北的優秀作品紀念收藏，放在身邊，當作刺激創作的精神食糧。他希望，從這些作品中得到的喜悅，也可以成為工藝家和一般人的參考，所以開始公開展示。現在館內也展示濱田自己、以及和他有過交流的創作者的作品。可參考 P176 的介紹。

Address：栃木縣芳賀郡益子町益子 3388
Tel：0285-72-5300 URL：mashiko-sankokan.net
Instagram：@hamadashojimuseum_
OPEN：9:30 ～ 17:00（最後入館 16:30）
CLOSE：週一（若遇假日則開館，翌日休館），年底與新年有臨時休館
年底新年（每年有若干變動）
換展時休館：7 月及 12 月，一年兩次

河井寬次郎紀念館

靠近清水寺，像是融進了安靜住宅區般的紀念館。此處是河井寬次郎的住家兼工作室，他曾經說過「生活即工作，工作即生活」。因為是自己設計的建築、家具和日常用品，充滿了河井獨特的執著。在那個安靜的空間裡，能如實感受大正、昭和的生活，作品隨意擺放，融入情景之中。從大正就使用的登窯、庭院的圓石也是必看之處。可參考 P180 的介紹。

Address：京都府京都市東山區五条坂鐘鑄町 569
Tel：075-561-3585 URL：www.kanjiro.jp
OPEN：10:00 ～ 17:00
CLOSE：週一（若遇假日則開館，翌日休館），有夏季及冬季休館時間

倉敷民藝館

改裝江戶時代後期米倉的民藝館。
作為地方行政區的首座民藝館,是
全國第二個開館的民藝館。展示玻
璃、陶器、紙工藝、染織、木工、
金工等,第一代館長外村吉之介展
示的不只是國內作品,也有從世界
各地搜集的民藝品。

Address:岡山縣倉敷市中央 1-4-11
Tel:086-422-1637
URL:kurashiki-mingeikan.com
OPEN:10:00 ～ 17:00(最後入館 16:30)
CLOSE:週一(若遇假日則開館),年底
與新年有臨時休館(12/29 ～ 1/1)

松本民藝館

贊同民藝運動理念的松本人丸山太
郎,為了展示收藏的民藝品,在
1962 年以個人的力量創館。之後,
他將大約 6800 項藏品及建築,捐
贈給松本市,松本市繼承丸山的遺
志,營運民藝館。雜樹林的庭院,
是能靜靜休息的空間。

Address:長野縣松本市里山辺 1313-1
Tel:0263-33-1569
URL:matsu-haku.com/mingei/
OPEN:9:00 ～ 1:00(最後入館 16:30)
CLOSE:週一(若遇假日則開館,翌日休
館),年底與新年(12/29 ～ 1/3)

大阪日本民藝館

是 1970 年萬國博覽會建設的展館,
博覽會結束後,接收建築和一部分
展品,於 1972 年開館,是萬博紀
念公園的重要文化中心。初代館長
是濱田庄司,展示很多民藝運動中
心人物的作品,濱田庄司的大鉢、
河井寬次郎的壺都是看點。

Address:大阪府吹田市千里萬博公園 10-5
Tel:06-6877-1971
URL:www.mingeikan-osaka.or.jp
OPEN:10:00 ～ 17:00(最後入館 16:30)
CLOSE:週三,年底與新年、換展期間、
臨時的夏季冬季休館

鳥取民藝美術館

因對民藝的新美學深感共鳴，吉田璋也開始投入相關活動。一開始為了讓職人們的商品能流通，他先開了民藝店。之後開設民藝美術館，除了展示搜羅民藝品，也作為職人們學習的空間。美術館旁有一間使用民藝器皿的割烹料理店。

Address：鳥取縣鳥取市榮町 651
Tel：0857-26-2367
URL：mingei.exblog.jp
OPEN：10 時 ~17 時（入館到 16:30 為止）
CLOSE：週三，年底與新年、換展期間

日下部民藝館

江戶時代繁榮的商家日下部家，宅邸堪稱集江戶時期町屋建築之大成，在此可以知道當時的生活，欣賞美麗的建築樣式。最有看頭的地方是隱藏機關裝置的佛壇。也展示飛驒地區的古陶磁等各種民藝品。

Address：岐阜縣高山市大新町 1-52
Tel：0577-32-0072
URL：www.kusakabe-mingeikan.com
OPEN：10:00 ～ 16:00
CLOSE：週二（疫情期間調整，一般時期為 3 月～ 11 月無公休，12 月～ 2 月休週二）

熊本國際民藝館

1965 年第一代館長外村吉之介設立。移建了日本民宅土藏造的酒藏，白壁的建築物加上外村遊歷世界各地帶回來的民藝收藏品。是九州唯一的民藝館，定期舉辦肥後手毬製作和織布體驗等民藝體驗教室。

Address：熊本縣熊本市北區龍田 1-5-2
Tel：096-338-7504
URL：kumamoto-mingeikan.com
OPEN：10:00 ～ 16:00
CLOSE：4 月、8 月、12 月，其他時間的週一（若遇假日則開館，翌日休館），1 月 1 日～ 1 月 4 日

備後屋

新宿附近，在若松河田站附近的店家，從地下一樓到四樓，狹窄的地方擺了滿滿的器物、布製品、和紙製品、鄉土玩具等來自日本全國的民藝品。這邊您可以用自己的觀點，從民藝品中，選擇適合自身生活的器物。

Address：東京都新宿區若松町 10-6
Tel：03-3202-8778
URL：bingoya.tokyo
Instagram：@zubonbo
OPEN：10:00 ～ 17:00（疫情期間調整，一般時期為 10:00 ～ 19:00）
CLOSE：週一、第三個週六及週日（除了 5月、8月、11月、12月）

銀座たくみ（巧）

1933 年巧在銀座開店，是一處隨時能購入鄉下民藝品的場所。連柳宗悅、濱田庄司等人都寄上致意文，對民藝運動而言，是很有意義的店。店頭擺著從日本和世界各地的民藝品和手工藝作品中精選出的豐富品項。

Address：東京都中央區銀座 8-4-2
Tel：03-3571-2017
URL：www.ginza-takumi.co.jp
Instagram：@ginza_takumi
OPEN：11:00 ～ 19:00
CLOSE：週日及假日（7月、9月的假日有時會營業到 17:30）

光原社

發行宮澤賢治《注文多多的料理店》的出版社，也是盛岡的工藝品店。「光原社」是賢治的命名。店裡有陶器、鐵器和漆器等美麗的民藝品，有味道的中庭和白牆的建築等等，也能樂在這個優雅的空間。可參考 P164 的介紹。

Address：岩手縣盛岡市材木町 2-18
Tel：019-622-2894
URL：morioka-kogensya.sakura.ne.jp
OPEN：10:00 ～ 17:00
CLOSE：每月 15 日（若遇假日則開館，翌日休館）

久高民藝店

從國際通稍微彎進去的地方，會看到這間創業 50 年以上的老店。傳統沖繩民藝品沖繩陶品、琉球玻璃、紅型等染物自不待言，也擺放了以亞洲為主的海外民藝品。還能找到雖然是傳統民藝，也可以配合現代生活調整的民藝品。

Address：沖繩縣那霸市牧志 2-3-1
K2 大樓 1 樓
Tel：098-861-6690
URL：www.facebook.com/
525706930924533/
OPEN：10:00 ～ 19:00
CLOSE：無休

ちきりや（chikiriya）工藝店

創設松本民藝館的丸山太郎的民藝店。聽說是用自家中盤商老店的一角開店的。核心概念是讓故鄉的人認識民藝，所以店裡不只是信州長野的民藝品，也有國內外的民藝品。明治時期的建築，丸山太郎設計的內裝也值得注意。

Address：長野縣松本市中央 3-4-18
Tel：0263-33-2522
OPEN：10:00 ～ 17:30
CLOSE：週二、週三

陶器藝廊 陶庫

在益子的主要大街城內坂下開的陶器專門店。奢豪地將使用栃木縣名產大谷石的石倉庫加以開裝，展示與販賣原創品牌的道祖土和田窯的器物和益子陶藝家的作品。

Address：栃木県芳賀郡益子町城內坂 2
Tel：0285-72-2081
URL：mashiko.com
OPEN：10:00 ～ 18:00
CLOSE：年底年初

みんげいおくむら（民藝奧村）

生活道具選品店，老闆奧村忍收集了日本和世界各地的民藝及手工藝。提出適合現代、現代生活的「民藝」提案。店家官網豐富好讀，可以感受到像是實際去產地旅遊般的樂趣。

URL：www.mingei-okumura.com
Instagram：@mingeiokumura

工藝 器與道具 SML

想留給後代的民藝品、現代創作者的陶瓷器和玻璃器物，這裡都有。也開辦企畫展，其中最受歡迎的是「咖哩與古民藝」。除了販賣和咖哩有關的創作者器皿和古民藝，也會舉辦能吃到店家自製咖哩的活動。

Address：東京都目黑區青葉台 1-15-1
AK-I 大樓 1 樓
Tel：03-6809-0696
URL：sm-l.jp
Instagram：@sml_nakameguro
OPEN：12:00 ～ 19:00，週六、週日、假日 11:00 ～ 19:00
CLOSE：不定休

yaora

精選陶器、瓷器、木工、玻璃等日本各地的手工藝品的線上選物店。店家希望大家能感受到實際使用民藝品的手工溫度和心靈豐足，因此於 2014 年開店。可以在線上感受他們美麗的照片和為生活增色的選品。

URL：www.yaora.jp
Instagram：@yaora.life

生活道具 松野屋

DATA　株式會社 松野屋（批發）
　　　地址：東京都中央區日本橋馬喰町 1-11-8
　　　電話：03-3661-8718　官網：matsunoya.jp
　　　Instagram：@matsunoyatokyo

　　　谷中 松野屋（零售）
　　　地址：東京都荒川區西日暮里 3-14-14
　　　電話：03-3823-7441　官網：www.yanakamatsunoya.jp
　　　Instagram：@yanaka_matsunoya

1945 年創業的松野屋，現在是生活雜貨批發商，主要經
手自然素材的生活用具。針對零售業者的本店在日本橋
馬喰町，而面向一般顧客的則在西日暮里谷中。老闆松
野弘 1953 年生於東京，在京都的帆布店學做包包後回到
東京。深受藍草音樂和 heavy duty 的影響，在繼承祖父
代就開始經營的包包中盤商事業時，將進貨品項轉向到
日用品。尋找從前日本人生活中理所當然般使用的用具，
為了尋訪製作的職人，現在依然走遍全國旅行中。

店主
松野弘

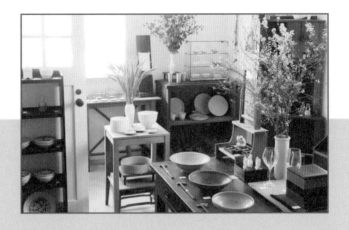

KOHARUAN（コハルアン）

DATA 　地址：東京都新宿區矢來町 68 アーバンステージ矢來 101
　　　　電話：03-3235-7758　官網：www.room-j.jp
　　　　Instagram：@utsuwa_koharuan
營業時間　12:00～18:00 ＊展覽最終日～ 17:00
公 休 日　週一、週二、週三（遇假日正常營業）

藉由日本人親近的「器」，你我身邊的工藝品，幫忙大家創造出日常生活的「此刻」，KOHARUAN 就是這樣一家店。重視「實」勝於「名」，「知識」大於「資訊」、「普遍」比「流行」重要。堅守這種立場，在日本各處旅行，販賣自選的手工藝。店主 Hiro Haruyama 在百貨公司工作後，開了這家店。透過常設展和企畫展，介紹各種手工藝，也在《料理通信》《チルチンびと広場》等媒體撰寫關於器物和工藝的專欄。

店主
Hiro Haruyama

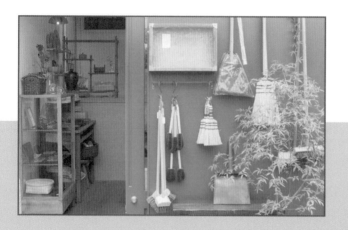

DATA　　　地址：東京都新宿區神樂坂 6-22
　　　　　電話：03-5228-3997 官網：www.jokogumo.jp
　　　　　Instagram：@jokogumo
營業時間　12:00 ～ 18:30
公　休　日　不定休 * 可於官網、Instagram 確認

神樂坂

生活的智慧與道具

jokogumo〔よこぐも橫雲〕

想留下的，想珍惜的。要選什麼，不選什麼呢？細緻的
選擇，就是我們的生活本身。職人製作、創作者的作
品、國內生產還是國外製造、手工藝還是工業製品，
jukogumo 不拘泥於框架，只要能產生同感的物品，或是
想傳承的技術，感覺舒適的用品，都一視同仁地擺在店
裡。店名橫雲，指的是清晨東邊的天空橫向舒展的雲。
因為「想重視美麗的天空以及眺望天空的餘裕」，小池
小姐為自己的店取了這個名字。2020 年 9 月搬遷至新址
重新開店。

店主
小池梨江

（店主標誌）

福岡

山響屋〔やまびこや〕

DATA 地址：福岡縣福岡市中央區今泉 2-1-55 やまさ
コーポ 101
電話：092-753-9402　官網：yamabikoya.info
Instagram：@yamabikoya
營業時間 11:00 ～ 20:00
公休日 週四

山響屋經手九州鄉土玩具和民藝品。店主瀨川先生親自拜訪製作者，店裡擺的商品都是他直接見過創作者才進貨的，商品的背後存在著土地、文化和創作者。雖然無法肉眼看見，但那些故事都是山響屋重要的招牌資產。瀨川先生出身長崎縣島原市。除了經營這間店，也以達磨繪師山響 ART 的身分進行創作活動，在以大阪為根據地的吉祥物 ART 單位「うたげや」，發表自己原創繪製的創作達磨建議。

店主
瀨川信太郎

DATA　官網：nowvillages.shop-pro.jp
　　　　Instagram：@nowvillages

身為「一人地域調查隊」活動的今村，曾擔任美術館館員，2014 年搬到愛媛。因為愛上地方文化裡的手工藝和傳統習俗等當地特有文化，為了向更多人介紹地方的魅力，在 2015 年成立了 Nowvillage。2018 年夏天，因為丈夫工作移居到秋田。為了推廣愛媛和秋田的手工藝，她做線上商店、工作坊和設計工作，現在也定期發行《現在從秋田村開始》（いま、秋田村から）刊物，介紹秋田的手工藝。是兩個孩子的母親。

今村香織

秋田

Nowvillage

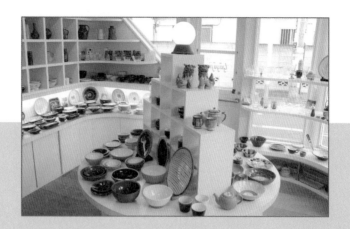

yuyujin（ゆうゆうじん釉遊人）

DATA　　地址：東京都目黑區應番 3-4-24
　　　　電話：03-3794-1731　官網：www.yuyujin.com
　　　　Instagram：@yuyujin1985
營業時間　11:00 ～ 19:00，週日、假日 11:0 ～ 18:00
公 休 日　週一

1985 年開幕的器物店鋪釉遊人，以出西窯、湯町窯、小代燒、小鹿田燒等民窯為中心，選擇一般生活中會使用的器物。古來傳承的設計、傳統的技法，超越時代的摩登感非常的美，而且在現代生活中也有新鮮感。透過器物感受生活的豐富。也能輕鬆地和店家討論喜宴等特別時刻的餽贈禮品建議。

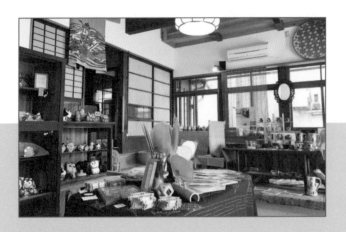

DATA　　地址：千葉縣夷隅市大原 8750
　　　　電話：070-1390-3053　官網：www.hokutosha.com
　　　　Instagram：@hokutosha
營業時間　11:00 ～ 16:00
公　休　日　每月 1 日～ 15 日營業，其他時間公休

千葉縣夷隅市

北土舍〔ほくとしゃ〕

明治時代在千葉縣夷隅市興建的町家建築，歷史超過百年。為了保存饒有韻味的古民宅，2013 年店主松村剛在這裡開設了北土舍。中心概念是「千葉的民藝，千葉的手工」，販售房州團扇、芝原人偶、萬祝染布、木組工藝等千葉的工藝品。也努力推播各種情報，像是用展覽和工作坊等傳遞創作者的故事。夷隅市的大原，從東京車站坐特急列車 1 小時可達，離海邊也很近。如果有機會來訪，請一定要路過老宅看看，它曾經凝視過百年來的滄海桑田。喜歡民藝的人一定會愛上這裡的。

店主
松村剛

作　　者　生活圖鑑編輯部
譯　　者　高彩雯
插　　圖　勝山八千代
裝幀設計　李珮雯（PWL）
責任編輯　王辰元

發 行 人　蘇拾平
總 編 輯　蘇拾平
副總編輯　王辰元
資深主編　夏于翔
主　　編　李明瑾
業　　務　王綬晨、邱紹溢
行　　銷　曾曉玲

出　　版　日出出版
　　　　　台北市 105 松山區復興北路 333 號 11 樓之 4
　　　　　電話：（02）2718-2001　傳真：（02）2718-1258
發　　行　大雁文化事業股份有限公司
　　　　　台北市 105 松山區復興北路 333 號 11 樓之 4
　　　　　24 小時傳真服務（02）2718-1258
　　　　　Email：andbooks@andbooks.com.tw
　　　　　劃撥帳號：19983379　戶名：大雁文化事業股份有限公司

初版一刷　2022 年 1 月
定　　價　420 元
I S B N　978-626-7044-19-3
I S B N　978-626-7044-20-9（EPUB）

日本民藝與手工藝【美好生活提案 2】

暮らしの図鑑 民藝と手仕事

國家圖書館出版品預行編目 (CIP) 資料

日本民藝與手工藝 / 生活圖鑑編輯部著；高彩雯
譯 . -- 初版 . -- 臺北市：日出出版：大雁文化事
業股份有限公司發行, 2022.1
　面；公分 .--（美好生活提案；2）
譯自：暮らしの図鑑 民藝と手仕事
ISBN 978-626-7044-19-3（平裝）
1. 民間工藝 2. 手工藝 3. 工藝美術
969　　　　　　　　　　　　　　110022610

暮らしの図鑑 民藝と手仕事
(Kurashi no Zukan Mingei to Teshigoto : 6545-5)
© 2020 Shoeisha Co.,Ltd.
Original Japanese edition published by SHOEISHA Co.,Ltd.
Traditional Chinese Character translation rights arranged with SHOEISHA Co.,Ltd.
in care of HonnoKizuna, Inc. through Keio Cultural Enterprise Co.,Ltd.
Traditional Chinese Character translation copyright © 2022 by Sunrise Press,a division of And Publishing Ltd.